英國住宅設計手帖

風格演變×格局規劃×生活型態，
完整掌握英倫宅魅力！

山田佳世子 *Kayoko Yamada*

英國住宅格局的祕密

住家亦有經年累月的故事

在造訪過許多英國住家後，我得知了一項思維：「房屋應該拿來孕育，與人產生聯繫。」當我第一次看見英國房屋，在為那美麗的外觀心醉之際，也因其所散發的氣韻而感到震撼。越有年歲的住家，就越能感覺出氣韻。換句話說，那是一間房屋經年累月沉澱所得，由歷任住戶所寫下的歷史。而這未必得是青史留名者曾經居住的建築物。在英國留有許多普羅大眾住過的老房屋，這些住家由普通人居住並傳承歷

地點：科茲窩地區的拜伯里
時代背景：1650年所建，從事羊毛產業的農民住家
現在的住戶：退休後移居的80多歲老夫妻（2015年時）

史，至今仍然有大批民眾定居在內。我想裡頭的居民，都會隨著歷史與持續屹立的房屋，都會隨著歷史的洪流歷經世事，醞釀出神采，因而散發出所謂的「韻味」。我是在大量尋訪一般住家，親身體會到人們對房屋的想法與居住方式之後，才留意到這份魅力。

最重要的是，有一群人正理所當然般地在這樣的房子裡過生活。這令我心生好奇：「不曉得房子裡會是什麼模樣？」我開始感興趣，並規劃了遍遊住家的旅程。形形色色的地區、不同年代的房屋、各自迥異的家庭組成，我在這趟旅程中尋覓願意留我過夜的房屋，跑遍了各地。在第一趟旅程中與人培養出好感情後，我便借住，並以2週為間隔向人

請對方介紹朋友的住家，並以這種形式持續造訪不同的住家。我分數次從日本前往英國，一共探訪了約70間房屋，從內部探究箇中魅力。

英國的房屋幾乎大部分都是「中古」屋。房屋從竣工的那一天起便成為「當地的景物」，說到底根本就不會起心動念想拆掉重建，這令我備感意外。一棟美好的房屋會由各時代的住戶配合時下的風格予以維修，並繼續傳承下去。人們會刻意維持以在地自然材料所建造的原有外觀，讓房屋隨著年月融入自然之中。這套循環正是古老住家得以留存，至今仍能居住並傳承下去的重要因素。

英國住宅的格局經由歷代住戶反覆維修，隨著時代歷經了無數次的增建與改建，所以實際上並不簡單。越是保留原有樣貌的住家就越新，越是經年累月就越難抽絲剝繭，而祕密就沉睡於其中。我覺得日本缺乏將房屋代代傳承居住的概念。即使是號稱可居住使用百年的高性能住宅，倘若缺乏打從心裡「想住」、「不想毀壞」的下一代居住者，最終仍舊難以流傳後世。在大家閱讀了英國房屋橫跨世代備受愛護的故事之後，我衷心期盼在100年後的將來，日本傳承房屋的風氣能多少變得更加盛行。

山田佳世子

人們代代傳承居住的房屋有其歷史，一棟房屋落成的時代有其背景。走過時代的房屋具有力量，日久天長積累下來的歲月痕跡，亦是英國住宅的魅力。此處以簡易的圖表來呈現英國的住宅史。

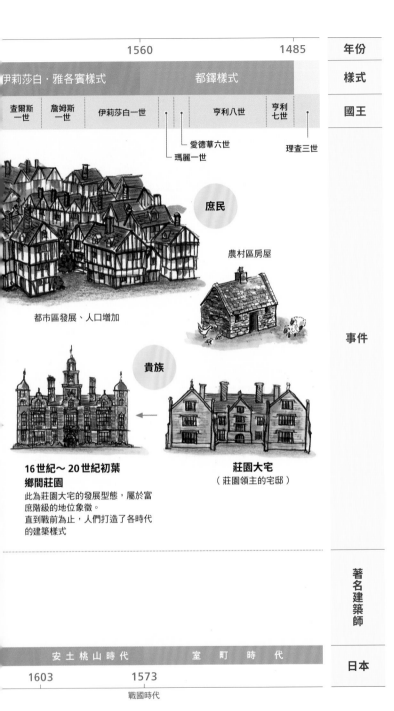

年份	1560				1485
樣式	伊莉莎白・雅各賓樣式			都鐸樣式	
國王	查爾斯一世	詹姆斯一世	伊莉莎白一世	亨利八世	亨利七世

愛德華六世
瑪麗一世
理查三世

庶民

農村區房屋

都市區發展、人口增加

貴族

16世紀～20世紀初葉
鄉間莊園
此為莊園大宅的發展型態，屬於富庶階級的地位象徵。
直到戰前為止，人們打造了各時代的建築樣式

莊園大宅
（莊園領主的宅邸）

著名建築師

日本	安土桃山時代	室町時代
	1603	1573

戰國時代

攝政樣式	喬治亞樣式	斯圖亞特王朝復辟

威廉四世	喬治四世	喬治三世	喬治二世	喬治一世	安妮女王	查爾斯二世

威廉三世·
瑪麗二世

詹姆斯二世

18世紀中期～
第一次工業革命
從農業核心的
鄉間住居邁入
在工廠工作的
都市生活

1774
《倫敦建築法》
將排屋分成
4個等級
P35

1667
頒布《重建法》
倫敦禁止
木造建築

1666
倫敦大火

1760
窄船誕生。開始開發運河

17～18世紀
壯遊掀起流行
上流階級子弟
周遊歐洲，
對建築物帶來影響

1825
鐵路開業（蒸汽火車）
鐵路帶動物流改革

貴族兩者皆擁有

連棟住宅（排屋）
貴族在市中心的宅邸，
屬於社交導向的臨時住處

約翰·伍德 John Wood （1728～1781） 皇家新月樓	羅伯特·亞當 Robert Adam （1728～1792） 喬治亞後期 最受歡迎的建築師 經手眾多鄉間莊園	克里斯多佛·雷恩 Sir Christopher Wren （1632～1723） 王室建築的主腦人物 災後復興計畫 普及文藝復興風格	英尼格·瓊斯 Inigo Jones （1573～1652） 王室建築的主腦人物 最初的排屋

江 戶 時 代

維多利亞樣式

維多利亞女王

大英帝國的繁榮

1880
公營住宅興起

1851
倫敦萬國博覽會

1895
英國國民信託組織成形
守護大自然與文化財產，
靠著會費和志願奉獻者所組成
的團體。受其保護的建築物
和庭園已超過350座

～19世紀後葉
第二次工業革命
中產階級增加
勞動階級貧窮化

**都市人口過度密集、
貧民窟叢生、
衛生問題、傳染病**

模範村
企業主
替勞動階級造鎮
P42

在鐵路發展與都市區域公害
汙染之下，手頭寬裕者漸漸
開始將住宅移往郊外。以車
站為中心開發住宅

盆滿缽盈的企業主
建造「鄉間莊園」
（轉變成非貴族
亦能居住）

1840
雙拼住宅誕生
哥德復興式建築流行

**住宅
郊區化**

威廉・莫里斯
William Morris
（1834～1896）
布料設計等

菲利浦・韋伯
Philip Webb
（1831～1915）
紅屋

查爾斯・巴里
Charles Barry
（1795～1860）
英國國會大廈

明　治

摩登		戰間期	愛德華樣式
伊莉莎白二世	喬治六世	愛德華 八世　喬治五世	愛德華七世

1979
私人房產制度
民眾有權購買公營住宅
（Council House）
房屋持有率提升

1939～1945
第二次
世界大戰

1914～1918
第一次
世界大戰

1880～
美術工藝
敲響工業化、枝
強調手工藝的重
復興昔日建築朴
P3

現代
都市區域房價飛漲
海外投資客購屋
令都市空洞化
一般民眾住宅不足
都市區域增加建設
公寓大樓

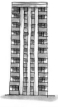

組合屋
（堪用 10～15 年）
戰後住宅不足

田園城市
郊區的
造鎮計畫
P43

1950～1970
高樓大廈
高層公營住宅

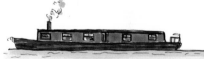

1968
制定窄船之《運輸法》
重建運河，用途多樣化

1967
環境保護區
透過法律維護街容

逐漸擴及
平民階級

諾曼・福斯特 Norman Foster （1935～） 倫敦市政廳 聖瑪莉艾克斯30號大樓	理查・羅傑斯 Richard Rogers （1933～） 千禧巨蛋 （現更名為The O₂）	查爾斯・雷尼・麥金塔 Charles Rennie Mackintosh （1868～1928） 希爾之家

令和	平成	昭和	大正
2019	1989	1926	1912

英國有哪些
住家？

Front

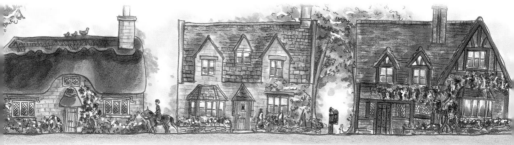

Back

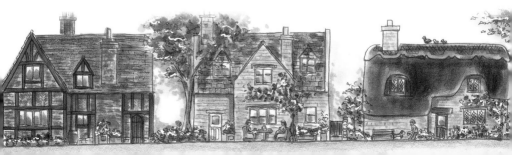

英國有哪些住家？

從地區建材看房屋特徵

在英國，人們經常會拿當地所能夠取得的材料來建造房屋，因此光從建築物就可以看出是哪個地區的住家。在物流還不發達的時代，全球各地都能見到運用在地建材的住宅。物流獲得發展之後，地區性則變得薄弱，在任何地區都能使用熱門建材。不過在古老建築物林立的英國，通常都會留意不讓新蓋的建築破壞原有街道的景觀。某些住家及地區（P180）會受到規範，必須維持街容的美觀，而住家必須融入當地建築樣式的價值觀，向來深植人心。

在某一地區能取得的建材會帶有該片土地的色澤。雖然住家是人造物體，若建材能與土壤顏色、周遭景色具有相同的色調，即使座落於該處也不會產生不協調感。一般會將「房屋」和「土地」分開評價，在英國則會將房屋和土地一併評價。其概念是隨著時間經過，住家會逐漸與這片土地融為一體。

在英國全境有著各類建築樣式的住家，從街道的容貌亦能得知某地區在過往造屋時能夠取得何種材料。用當地材料建造出的房屋會具有獨特的色彩，使街容美侖美奐，令人感到驕傲。

倫 敦

英國首都。我們在倫敦所看見的住宅，幾乎皆是18世紀以後所建。倫敦大火（1666年）使得木造住宅走入了歷史。自那之後，倫敦持續建造以石材、磚塊打造的連棟住宅，造就了今日的街景。

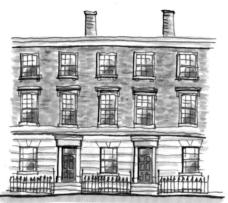

黃磚

以倫敦東南部的黃色黏土製成的磚塊。特徵是在黃色中帶有黑色斑點花紋。常見於17世紀至19世紀的建築物中。談到倫敦磚（London Brick）的時候，通常是指黃磚。

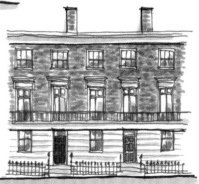

紅磚

19世紀後期，以倫敦北部的牛津黏土所製作的磚塊開始量產，自維多利亞後期開始大量用於建築物中。具有豐富裝飾性的磚塊登場亮相，催生了家家戶戶變化萬千的設計。

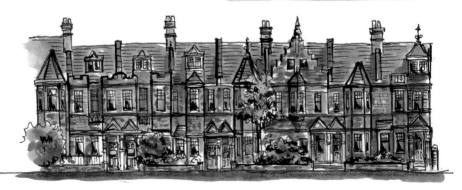

英格蘭東南部

這個地區坐擁度假勝地等，海岸線相當美麗。由於風勢強勁，可以看出有下工夫補強壁面。常見使用海岸石材或以磚塊、灰泥加工，帶給人明亮感受的白色住家。

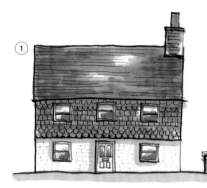

以平板瓦裝飾牆面的住家

由於以木造為基本結構，因此壁面會再釘上能夠遮擋風雨的平板瓦。二樓部分是裝飾用，平板瓦的設計也很多樣化。

有壁板的住家

此手法是農業建築的框組壁工法，始於16世紀，常見於小規模住宅。橫貼木頭壁板並粉刷成白色或黑色。

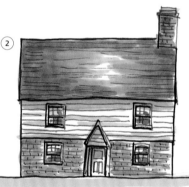

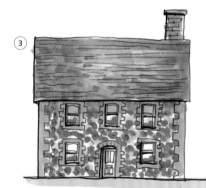

燧石住家

燧石（Flint）可以從白堊土地質的上層取得。將此種小石頭截成兩半，截面朝外嵌入，再把表面整平。截面是黑白大理石般的顏色。

英格蘭東部

此地區是英格蘭最肥沃的土地，可以見到種植蔬菜等農業風光。海岸沿線可見與南部一樣使用小石塊的住家。在打造建築物的當時，這裡曾經森林蓊鬱，因此常見木造建築。

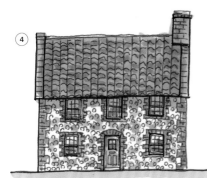

④

小石塊住家

自海岸採石，直接嵌入牆面的住家。表面凹凸不平。房屋轉角處會使用磚塊或石頭。

灰泥浮雕樣式的住家

經灰泥加工的木造住家。這是稱為「灰泥墁飾」（Pargetting）的浮雕風設計，裝飾用的灰泥材料凹凸不平，因此看起來是浮起的。有形形色色的設計，常見於17世紀的木造住家。

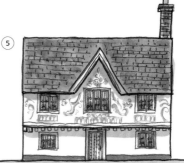

⑤

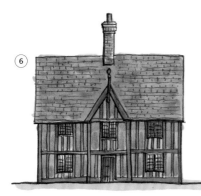

⑥

薩福克粉紅的住家

據說薩福克地區從前會用混有豬（牛）血的漆料來粉刷房屋外牆。這是當地呈現淡淡粉紅的獨特顏色，稱為「薩福克粉紅」。此地區有著許多粉紅色住家。

英格蘭西南部

西部最南端的康沃爾地區有凹凸不平的石造住家，氣氛與英格蘭南部不太一樣。在內陸則可見到有著圓弧土牆的可愛住家。

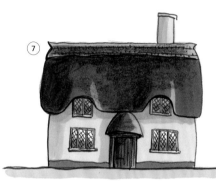

⑦

土團屋（Cob House）

混合黏土、稻草、水、小石塊、沙子，疊合多層而成的住家。此工法獨具的特徵是轉角處會做成圓弧形。外觀胖嘟嘟的很可愛，跟茅草屋頂相當般配。

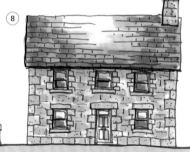

⑧

花崗岩住家

在康沃爾地區的南部可見，特徵是奢侈運用了大塊的花崗岩。在此地區採得的花崗岩也被用於倫敦的室內裝潢。

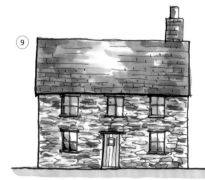

⑨

康沃爾石

在康沃爾地區的北部可見，像是灰與紅褐色彼此混雜的質感。

科茲窩地區

這個地區有石灰岩地層。面積跟東京都差不多，約有100個村落和城鎮。這是英國代表性田園風景的熱門觀光地點，風景與住家的相融程度首屈一指。

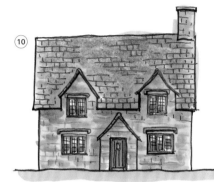

⑩

科茲窩南部的石灰岩

包括拜伯里、科姆堡等處的住家，威廉·莫里斯口中最美麗村莊（拜伯里）所在的地區。石灰岩是略帶灰調的奶油色，牆壁和屋頂也是使用相同材質。

科茲窩北部的石灰岩

包括奇平卡姆登、百老匯等處，同樣都是屬於科茲窩，一來到北部，黃色就會變得相當強烈。如同「蜂蜜石」之名，是有著蜂蜜色的石灰岩。也很常看見茅草屋頂。

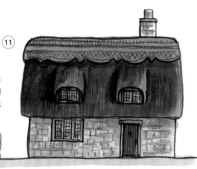

⑪

⑫

藍里阿斯石（Blue Lias Stone）

由石灰岩和泥板岩所構成的一種石灰岩。呈現藍灰色，藍藍白白的。在亞芳河畔的史特拉福一帶可見。

英格蘭中西部

此地區木材豐饒，常見木造結構住家，遍布於英國最長河川塞文河的沿岸。這個地帶有著變化多端的大自然，並常見裝飾性住家。

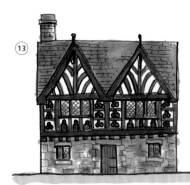

具有美麗木材裝飾的住家

常見於設計感豐沛的木屋工法住家，在木柵格之間嵌有裝飾性的木藝雕飾。半木結構建築（Half Timbering）在英格蘭東部同樣可見，相對於西部將木材搭組成正方形且富於裝飾性，東部則是縱向較長且風格簡潔。

半木結構的住家

木結構材呈露於外牆，與之間的白色灰泥形成對照，因此也稱「黑與白」。有些住家則會在間隔中填入磚塊。

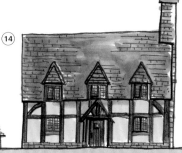

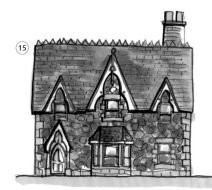

莫爾文石住家

僅在伍斯特郡的莫爾文山麓可見。住家會使用在該座山採得的石材。那是帶有紫色、不整齊的石頭，感覺相當厚重。

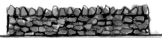

英格蘭北部

工業革命時崛起的曼徹斯特、里茲等城市都位在北部。其周遭有著一整片美麗的田園風景。位於北英格蘭西側的湖區美景如織，亦是著名的養生地點。

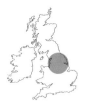

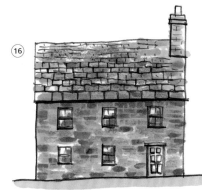

(16)

約克夏石住家

黃土色的砂岩，在牆面、屋頂皆會使用。多見於工業發達的城市，由於石牆表面被煤炭燻黑，整個城市顯得很黯淡。從顏色濃淡可以感受到歷史。

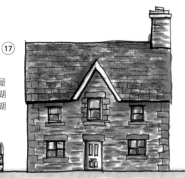

(17)

坎布里亞石住家

在湖區採得的石頭（粘板岩）會使用在牆壁和屋頂上。這種石頭有著從祖母綠至灰色的色調。湖水、綠意與祖母綠的房屋美不勝收，住家也對湖區的景觀產生了貢獻。

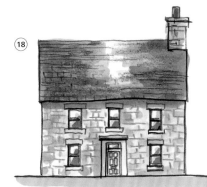

(18)

肯德爾城堡的石頭住家

在湖區入口處的肯德爾，據說整片街區重新運用了從前肯德爾城堡拆除後釋出的舊石材。

威爾斯

威爾斯屬於山區，有著岩山景致。以當地石材建造的房屋感覺相當厚重，是成排帶點暗色調的住家。由於當地是以煤礦業為主，因此有許多專業礦工的小型住家。

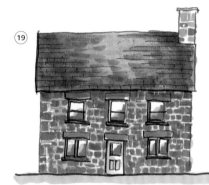

(19)

9色粘板岩住家

威爾斯北部是粘板岩（Slate）的產地。粘板岩有9種顏色，色域很廣，石頭的漸層色彩妝點著城鎮。屋頂使用了紫色的粘板岩。

史諾多尼亞住家

此種住家使用了自英格蘭、威爾斯最高峰的所在地──史諾多尼亞地區所採得的石材。略大的不整齊石頭，即使籠罩在山的陰影之下，氣勢仍然毫不遜色。

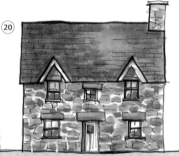

(20)

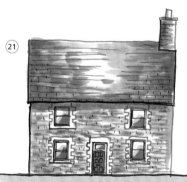

(21)

灰色砂岩住家

威爾斯南部是住著許多煤礦工的地區，有成排的小型排屋。可見將細緻的灰色砂岩或石頭弄碎後塗抹於外牆的「鵝卵石」住家。

蘇格蘭

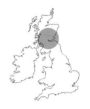

蘇格蘭可以區分成東南部包括愛丁堡在內的低地區（Lowland），以及
西北部山脈地帶的高地區（Highland）。以壯闊風光為景，使用當地
石材的住家佇立其中。

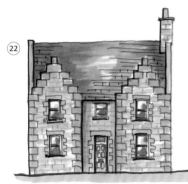

蘇格蘭黃砂岩

濃淡有致的淡黃色砂岩。採自南部，在愛丁堡市
區的街景可見。

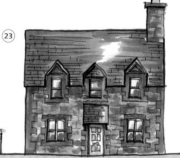

紅砂岩住家

帶有強烈紅色的砂岩，可見於格拉斯哥、
史特靈一帶，人稱老紅砂岩。

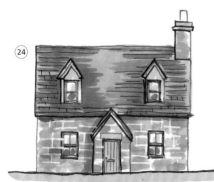

高地區住家

高地區有著連綿高山，成分是變質岩。帶有
粗獷灰色、凹凸不平的石頭，與綠意盎然的
山丘相映成趣。

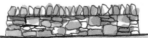

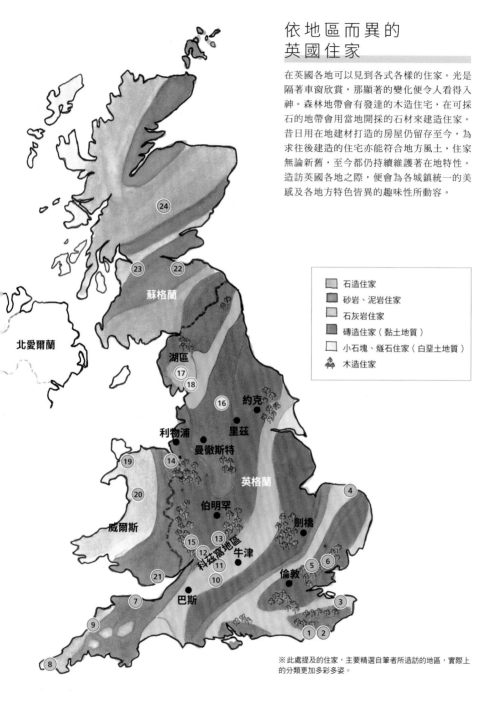

依地區而異的英國住家

在英國各地可以見到各式各樣的住家。光是隔著車窗欣賞，那顯著的變化便令人看得入神。森林地帶會有發達的木造住宅，在可採石的地帶會用當地開採的石材來建造住家。昔日用在地建材打造的房屋仍留存至今，為求往後建造的住宅亦能符合地方風土，住家無論新舊，至今都仍持續維護著在地特性。造訪英國各地之際，便會為各城鎮統一的美感及各地方特色皆異的趣味性所動容。

石造住家
砂岩、泥岩住家
石灰岩住家
磚造住家（黏土地質）
小石塊、燧石住家（白堊土地質）
木造住家

蘇格蘭

北愛爾蘭

湖區

約克

利物浦　里茲
曼徹斯特

英格蘭

伯明罕

劍橋

威爾斯

科茲窩地區　牛津

倫敦

巴斯

※此處提及的住家，主要精選自筆者所造訪的地區，實際上的分類更加多彩多姿。

022

① 萊伊
P14 Rye

② 萊伊
P14 Rye

③ 坎特伯雷
P14 Canterbury

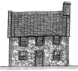

④ 謝林漢姆
P15 Sheringham

⑤ 薩弗倫沃爾登
P15 Saffron Walden

⑥ 卡文迪許
P15 Cavendish

⑦ 塞爾沃西
P16 Selworthy

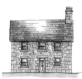

⑧ 彭贊斯
P16 Penzance

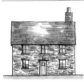

⑨ 特雷古瑞亞
P16 Tregurrian

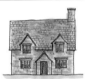

⑩ 拜伯里
P17 Bibury

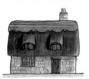

⑪ 奇平卡姆登
P17 Chipping·Campden

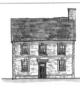

⑫ 亞芳河畔的比德福
P17 Bidford-on-Avon

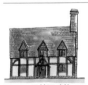

⑬ 亞芳河畔的史特拉福
P18 Stratford-upon-Avon

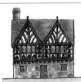

⑭ 切斯特
P18 Chester

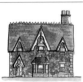

⑮ 大莫爾文
P18 Great Malvern

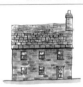

⑯ 斯基普頓
P19 Skipton

⑰ 溫德米爾
P19 Windermere

⑱ 肯德爾
P19 Kendal

⑲ 蘭布里斯
P20 Llanberis

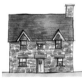

⑳ 多爾蓋萊
P20 Dolgellau

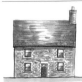

㉑ 卡地夫
P20 Cardiff

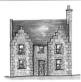

㉒ 愛丁堡
P21 Edinburgh

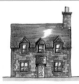

㉓ 格拉斯哥
P21 Glasgow

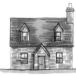

㉔ 皮特洛赫里
P21 Pitlochry

episode

02

英國有哪些住家？

從各時代看房屋特徵

從大約500年前建造的房屋到新落成的房屋，在英國有各種時代的住家同時並立。英國人沒有拆毀住家的概念，因為他們將歷史悠長的住家視為驕傲。隨著時代改變，房屋內的住戶會變動，並會在增建、改建的過程中傳承下去。都鐸樣式是現今仍被當成一般住宅使用的最古老建築樣式。不論何種建築樣式，每種樣式皆有擁護者。這跟一般「住家就該越新越好」的價值觀大異其趣。

實際上當我拋出「喜歡哪一個時代的住家？」這個問題時，不曾聽誰回答過喜歡「新屋」。從喬治亞樣式到愛德華樣式都很

流長的住家都有不同的美，每種樣式的住家，源遠有趣。

受歡迎。在戰後隨即量產的組合屋等廉價住宅已遭到淘汰，如今幾乎看不到了。相較於1940年代的住家，英國人保留了更多1600年代的住家，從這點就能體會到不以新舊來衡量的價值觀。人們所傳承的住家，雖然亦會受到建築結構和建材耐用度的影響，但只要是「好的東西」，無論在哪個時代皆會獲得好評，令人渴望擁有而留存下來。

從這一篇起，我將介紹至今仍深受英國人喜愛，不斷傳承居住的各時代住家的特徵。去英國時如果能先知道這些，應該會很有趣。

1485～1660
都鐸＆雅各賓樣式
Tudor and Jacobean Styles

此樣式始於亨利八世掀起宗教改革，大量修道院遭到破壞的都鐸王朝，其後直至伊莉莎白一世登基成為女王，長期君臨的時代。這個時代市區的人口增加，大量建造半木結構的木造住家。

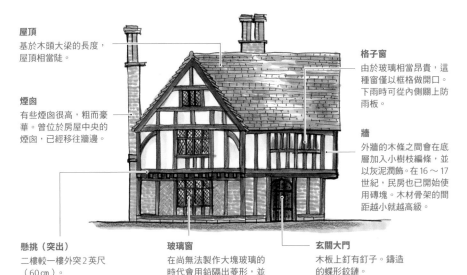

屋頂
基於木頭大梁的長度，屋頂相當陡。

格子窗
由於玻璃相當昂貴，這種窗僅以框格做開口。下雨時可從內側關上防雨板。

煙囪
有些煙囪很高，粗而豪華。曾位於房屋中央的煙囪，已經移往牆邊。

牆
外牆的木條之間會在底層加入小樹枝編條，並以灰泥潤飾。在16～17世紀，民房也已開始使用磚塊。木材骨架的間距小就越高級。

懸挑（突出）
二樓較一樓外突2英尺（60cm）。

玻璃窗
在尚無法製作大塊玻璃的時代會用鉛隔出菱形，並鑲入小塊玻璃。鉸鏈窗。

玄關大門
木板上釘有釘子。鑄造的蝶形鉸鏈。

閣樓收納間

廁所

臥室

臥室

臥室

洗滌室

廳房（客、餐）

廚房

店面

通道

都市住宅的格局

特徵
· 正面狹窄、具有深度的長屋式住宅。基於有效活用土地等因素，將樓上建造得比一樓外突。當空間不敷使用，就會逐漸往後方增建。

可見此樣式的地區
· 約克（York）
· 亞芳河畔的史特拉福（Stratford-upon-Avon）
· 切斯特（Chester）等處

1714～1790
喬治亞樣式
Georgian Styles

這是喬治王朝，也就是喬治一世至三世在位期間的建築樣式。18世紀上流階級的貴族盛行壯遊，前往歐洲的義大利、法國等處遊歷學習，這也對建築設計造成了很大的影響。連棟建造的住宅形式「排屋」，亦在此時期大量建造。

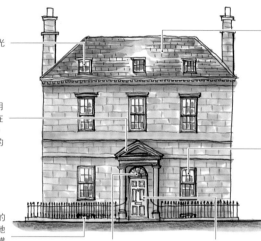

屋頂窗
上懸窗可以為閣樓採光通風。

三角形的山牆和圓柱
羅馬式建築的元素，用以裝飾玄關周邊等。在大規模的建築物內部，也會用於二樓等地方的裝飾。

地下室
地下樓層是幫傭工作的家事間。透過乾溝為地下室採光，周圍則用鐵柵欄圍起。跟屋主使用不同入口。

屋頂
屋頂的型態包括了四坡屋頂、將外牆往上延伸建造壁面（女兒牆）而不顯露屋頂、複折式屋頂（馬薩式屋頂）等。

窗戶（框格窗）
上下式拉窗。在建築物上對稱排列。

扇形窗
大門上方的扇形採光窗。也有方形的。

玄關大門
稱為六鑲板門，鑲有6片板子的大門。

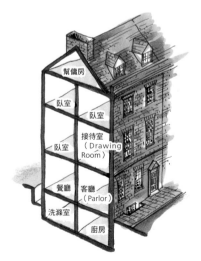

幫傭房
臥室
臥室
接待室（Drawing Room）
臥室
餐廳
客廳（Parlor）
洗滌室
廚房

都市住宅排屋的格局

特徵
· 可雇用幫傭的階級，房屋內部會有地下室，當成幫傭的工作場所。
· 在格局規劃方面，基本上各樓層會在靠建築物正面側、後側各配置一個房間。房間大小和樓層多寡會因排屋等級而異。

可見此樣式的地區
· 巴斯（Bath）
· 倫敦（London）等處

1790～1830
攝政樣式
Regency House Styles

此樣式出現於喬治三世因病無法問政，喬治四世起而成為攝政王的統治時期。由於主要受到富裕階級愛好，在度假勝地相當多見。

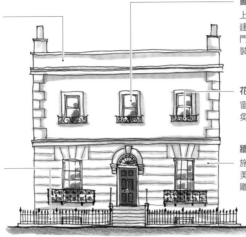

屋頂
屋頂的型態包括了四坡屋頂、將外牆往上延伸建造壁面（女兒牆）而不顯露屋頂、複折式屋頂（馬薩式屋頂）等。

窗戶（框格窗）
上下式拉窗。如果是大型建築物，二樓會設置露台門，陽台則以美麗的鐵件裝飾圍繞。

花台
窗邊裝飾著設計得美輪美奐的鐵件花台。

半地下室
地下樓層是幫傭工作的家事間。主人所使用的一樓玄關，須爬上數階樓梯方可進入。半地下室周圍挖了乾溝，以美麗的鐵柵欄圍繞，成為住家裝飾的一部分。

牆
施作灰墁的白色外牆相當美麗。一樓部分有橫向的雕刻線條。

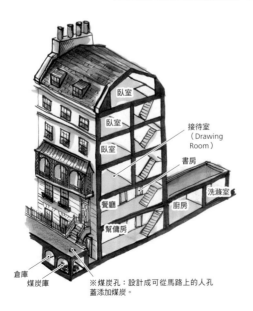

臥室
臥室
接待室（Drawing Room）
臥室
書房
餐廳
廚房
洗滌室
幫傭房
倉庫
煤炭庫
※煤炭孔：設計成可從馬路上的人孔蓋添加煤炭。

都市住宅排屋的格局

特徵
· 閣樓房間會做得夠高，當成一般房間來使用。
· 考量到氣味會跑到樓上，因而將廚房從地下室移到主屋外的地點。幫傭房移至地下室。

可見此樣式的地區
· 撤騰罕（Cheltenham）
· 布萊頓（Brighton）等處

1830～1901
維多利亞樣式
Victorian House Styles

此樣式出現於維多利亞女王統治的時代，英國在當時繁極一時，人稱大英帝國。該時代掀起工業革命，讓各階級的住宅狀況產生了變化。中產階級增加、鐵路建設，使得郊外也出現發達的住宅。過往樣式化身成復興式建築捲土重來，其中尤以 13～14 世紀教會建築所採用的哥德樣式轉變成哥德復興式建築，蔚為流行。與此同時，勞動階級則面臨著惡劣的居住處境。

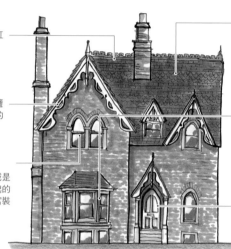

屋脊蓋瓦
使用了富有裝飾性的紅陶瓦。

裝飾封簷板
雕刻著繽紛曲線的封簷板，為屋頂點綴美麗的線條。

窗戶（框格窗）
上下式拉窗。有連窗或是三連窗。可見頂端尖起的尖拱型。窗戶周遭極富裝飾性。

屋頂
在平板瓦的屋頂材上，用魚鱗般的設計瓦片來打造花樣；斜面也做得很陡，呈現出屋頂的美。

凸窗（Bay Window）
廢除窗稅（1696～1851）之後，能夠大量採光的凸窗開始普及。

玄關大門
四鑲板門。後期也出現了將上方 2 片改為鑲嵌玻璃的類型。

※ 正面為維多利亞中期。

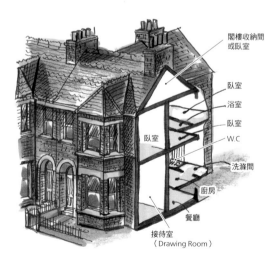

閣樓收納間或臥室
臥室
浴室
臥室
W.C
臥室
洗滌間
廚房
餐廳
接待室（Drawing Room）

維多利亞時代後期的排屋格局
特徵
・考量衛生問題，不再有地下室。
・一樓配置接待室、餐廳、廚房。二樓以上成為個人房間。
・1860 年以後，設備產生革新。中產階級以上的新屋，已經出現有浴缸的浴室，但要直到 1880 年才會普及。
・沖水廁所也誕生了。增建於主屋後方，但仍有不少家庭設置在後院。

可見此樣式的地區
・倫敦（London）及其他主要城市
・中小規模的城市

1901～1918
愛德華樣式
Edwardian House Styles

此樣式出現於愛德華七世統治的時代。受到美術工藝運動的影響，建築從維多利亞時代複雜多元的復興樣式，轉變得更為簡潔。從設計可以看出美術工藝運動的影子[P30]。另外，住宅益發往郊外擴張。

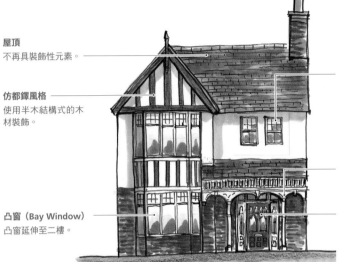

屋頂
不再具裝飾性元素。

仿都鐸風格
使用半木結構式的木材裝飾。

凸窗（Bay Window）
凸窗延伸至二樓。

雙懸窗
上下兩片都能移動的窗戶。上有6片玻璃，下有1片或2片玻璃等，上下的設計會有變化。

門廊裝飾
以木頭工藝裝飾，使玄關周邊更為熱鬧。

大門
大門開始使用具有複雜裝飾性的板材。還有一些會鑲嵌彩繪玻璃。

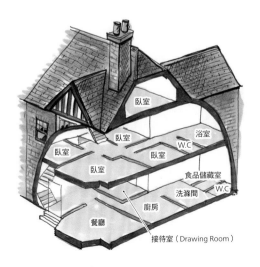

臥室
臥室　浴室　W.C
臥室　　臥室
臥室
食品儲藏室
洗滌間　W.C
廚房
餐廳
接待室（Drawing Room）

都市郊外雙拼住宅的格局

特徵
· 廚房開始配置於主建築內。
· 瓦斯逐漸普及，開始在浴室中使用淋浴設備。排水設施進步，可以在二樓配置廁所。

可見此樣式的地區

· 全英國都市的郊外住宅區

1880～1910
美術工藝風格
Arts & Crafts House Styles

工業革命的機械化、規格化、標準化、量產化，引發了品質低落等問題。此種建築樣式源自對工業革命的反抗，透過人類的手工藝與傳統技法，催生出崇尚在地建材的「美術工藝運動」。該運動由威廉・莫里斯（1834～1896）主導，對大批建築師形成影響。從維多利亞時代尾聲直至愛德華時代，扮演其後自然線條設計「新藝術運動」的先驅。

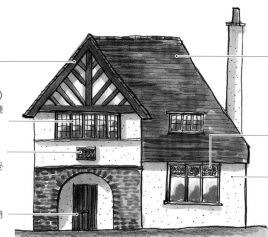

色彩
綠色是熱門的顏色。

平開窗（Casement）
直向且含有豎框的連窗。水平排成直線。

牌子
紅陶瓦的向日葵很受歡迎。

大門
不切割板材，使用簡易厚板的大門。

屋頂
延伸至下方樓層，長而低矮的屋頂。

彩繪玻璃

牆
水泥混合碎石，凹凸不平的牆面。

可見此樣式的地區
・萊奇沃思 [p43]

column

昔日設計樣式的復活（民宅復興）

英國既往的建築樣式重新獲得好評。美術工藝運動的思想是「藉由英國人之手，創造出真正美麗的手工藝品」。

都鐸復興式

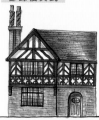

復刻木骨架設計的綜合風格。煙囪也是採用當時高而細的磚造工法。

陽光港 [p42]

安妮女王復興式

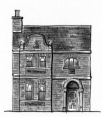

名稱源自安妮女王統治時期（1702～1714）的建築樣式。特徵是帶有曲線的細膩砌磚法、荷蘭式封簷板、凸窗、紅陶板、粉刷白框。

倫敦（貝德福公園 [p43] 等處）

1919～1939
戰間期樣式（1920年樣式、1930年樣式）
Inter war House Styles

第一次世界大戰告終，住屋需求增加。這也是貧民窟增生的時期，開始興建公營住宅（Council House）以協助無家者。士兵們在戰時的健康狀態很差，因此政府在戰後重整住屋，建造了大量住家。

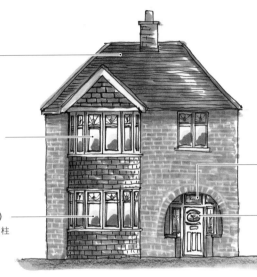

屋頂
四坡屋頂是主流。

窗戶
分成上下部分，上半部鑲嵌彩繪玻璃。

凸窗（Bay Window）
往上延伸至二樓的圓柱型凸窗。

門廊
門廊退至牆面以內。

大門
大門的上半部鑲有彩繪玻璃。大門周圍也是玻璃窗。裝飾性豐富的大門設計正在逐漸普及。

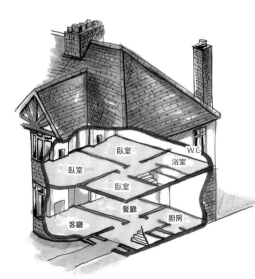

臥室　臥室　臥室　W.C　浴室　餐廳　廚房　客廳

都市郊外雙拼住宅的格局

特徵
· 一樓是公共空間，二樓是私人空間。如同現代，浴室位於二樓。這個時代建立了格局配置的基礎，一路延續到現代。

可見此樣式的地區
· 全英國都市的郊外住宅區

住宅型態的稱呼

日本的住宅形式，
大致上可分為「獨棟房屋」和「大樓、公寓」。
此篇將會介紹英國房屋有哪些型態。

現代的英國社會趨向核心家庭，而且不若過往會雇用幫傭，排屋和獨棟住宅因而顯得過大，並不合乎需求。此外住宅物件相當昂貴，無從出手購買。因此都市中心大量的排屋和獨棟住宅皆會劃分物件，像大樓般以樓層為單位販售或出租。這類物件就跟單層房屋一樣，都是一層樓的住家，因此稱為「flat」。在英國不會稱公寓為「mansion」，而會稱「apartment」或「flat」。

排屋

直向切割的集合住宅，即日本所稱的「長屋」形式。建築物整體稱為「排屋」。

獨棟住宅

獨門獨棟房屋。

公寓（Flat）

這是以樓層為劃分單位的集合住宅。近來也會稱為「apartment」。

平房

獨棟平房。別名「flat」。帶有高齡住宅的形象。

雙拼住宅

2個物件比鄰相連，形成一整棟。基本上會做對稱設計。

Dry Stone Walling
英國的牆「乾砌石牆」

這是英國傳統的堆積石牆。在可採石的地區，
會見到遼闊土地上布滿著乾砌石牆，
當成住家外牆或用來劃分土地。

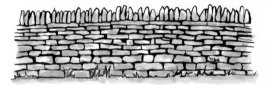

由下堆疊而上，慢慢從大石頭變成小石頭。在頂部會將石頭如書本般立起，具有防止攀爬跨越的涵義。這樣或許連羊都不會想跳過去了？

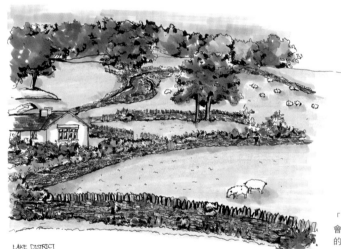

LAKE DISTRICT

「乾砌石牆」一般也會用來隔開飼養羊群的牧場。

在欣賞住家時，也該一併留意「牆」的部分。牆被用來區隔自家土地和外界的邊境，是景觀上不可或缺的一環。英國的市容之所以美麗，就在於連「牆」都跟住家使用相同材料而統一一致。另外，由於材料幾乎皆是自當地取得，因此連跟路邊石頭都能產生同色的共鳴。在英國各地皆能見到石頭堆成的牆，它們稱為「乾砌石牆」。這相當於日本用於城廓護城河等處的「空積」技法，不仰賴水泥等予以鞏固，而是藉由堆砌手法逐步使其穩固。在英國有許多砌石師傅，日日修復著各地的石牆。堆積起來的石頭會生苔，石頭的縫隙會長出小花，各種蟲子也會聚集。石牆就這樣與周遭的自然融為一體，逐漸交融和諧。

episode
03

關於排屋

排屋也有分等級

據說排屋最初是在1631年由英尼格‧瓊斯（1573～1652）於倫敦所建造。排屋在倫敦大火（1666）中有效發揮防火功能而備受好評，逐漸獲得推廣。進入18世紀後，工業革命帶動了都市化，1744年時都市人口僅占總人口的25%，到了20世紀初葉則膨脹至80%之多。長屋型態的房屋不占面積，因評估對都市地區頗具效益而大量建造。根據1774年修正的《建築法》，排屋共分為4種等級。

在英國這個階級社會，據說排屋曾以職業來劃分等級。第1級的排屋由人稱上層階級的貴族居住，他們會以鄉間莊園為活動據點，因此排屋經常沒人居住。

第2級的排屋由商人、法界人士及高級官僚等人居住。第3級的排屋由一般職員階級居住，第4級則由勞動階級居住。

英國人很獨特的一點是相較於公寓式向上堆疊的住宅形式，更加喜愛如排屋般立於地面的住家，無論正面寬度多窄都行。直至今日，絕大多數人仍然偏好地面住家的型態更勝公寓。

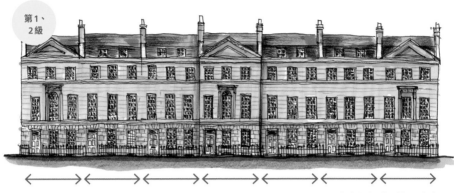

第1、
2級

高等級的排屋，中央及兩端部分具有特殊的設計，看起來宛如一棟巨大宮殿的形式廣受喜愛。第2級的大規模排屋，正面寬度7.2m，深度11.6m、高度13.7m。坐擁地下室和閣樓房間，二樓的窗戶最大片。每層樓各有3扇窗。規格超過第2級者，便屬於第1級的超大規模排屋。

第3級

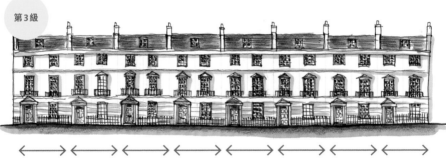

中規模等級的排屋，每層樓要有2扇窗，具備地下室和閣樓房間。正面寬度4.9～6.1m，深度6～8.3m，高度9.3m左右。

第4級

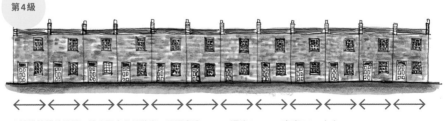

小規模等級的排屋，樓高不高且很狹窄。正面寬度4.4m，深度6.25m，高度7.5m左右。

episode

03

倫敦的排屋與綠意設計

走在倫敦市內，會看到以鐵柵欄圍起的大型花園，周圍則有高級排屋環繞而建。建築物最重要的玄關會安排朝向花園。這種規劃稱為「花園廣場」，源自於建築師英尼格・瓊斯在1830年接下貝德福伯爵的委託，在倫敦打造柯芬園，因而揭開了花園廣場的序章。

據說當時曾經規劃要打造義大利風格的廣場。花園以柵欄圍起，唯有居住在花園四周的排屋住戶才擁有通往花園的鑰匙，這是一種地位象徵。花園是排屋居民的娛樂場所，有些甚至還有網球場。在田園地區持有鄉間莊園的貴族和富豪，相當盛行擁有這類花園。在市中心很難保證排屋

後方的庭院空間夠大，因此重視窗外景色的貴族們，對花園廣場抱持著熱愛。

如今絕大多數的排屋皆已轉變為公寓形式，因此在許多地方都能看見，花園已成了任何人皆可進入的開放式公園。不過現今仍然有一部分的花園，僅限特定人士入內使用。

大規模建築物的後方設有馬廐屋
（Mews House），並沿著屋旁設
置後巷。現今馬廐屋也已翻修成
住宅，成為了高級物件。
（案例：P146～149）

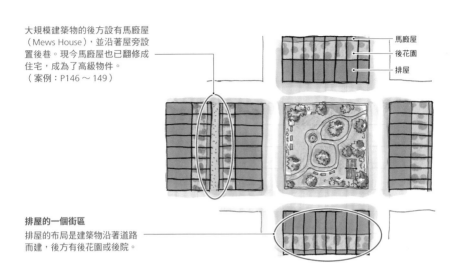

馬廐屋
後花園
排屋

排屋的一個街區
排屋的布局是建築物沿著道路
而建，後方有後花園或後院。

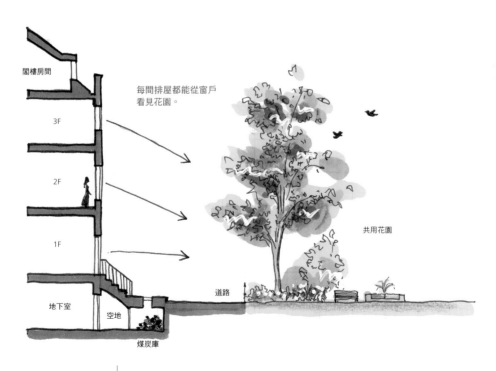

閣樓房間

3F

2F

1F

地下室

空地

煤炭庫

每間排屋都能從窗戶
看見花園。

道路

共用花園

關於排屋

背對背的排屋
「Back to Backs」

「Back to Backs」主要是指19世紀勞動階級群眾所居住的一種房屋型態。在路邊可以看到小規模的排屋，後方則是隔著一面牆背對著背，猶如鏡射般建造出的另一棟房屋。每層樓都是1個房間，一樓有客廳、餐廳與廚房，二樓、三樓則設有臥室。房屋以特定區劃方式分成一群一群，並設有共用後院（共用廣場，稱之為Couryard），住戶會在該處共用廁所和洗滌場。北英格蘭在工業革命中發展起來的工業地帶，如伯明罕、曼徹斯特、里茲、利物浦等處都能見到這類房屋，目的是建造給勞工居住。

在伯明罕地區，由於人口在1841年至1851年間增加了22%，住宅供給為緊急要務，因

此這種型態的住宅大量量產。據說一直到1918年為止，曾經有過大約4萬3千戶的背對背建築，並有將近20萬人居於其中。

不過，背對背的相連住宅只能從單側壁面採光，而且通風不佳，因此被稱為19世紀最不衛生的居處，目前這種形狀的住宅已經受到禁止。

現今已經沒有人繼續居住在「背對背」的排屋之中，但有博物館在實體建築物內細膩重現了其室內裝潢以至於各式小物，可供了解當時的生活。

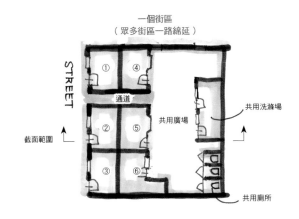

一個街區
（眾多街區一路綿延）

STREET

① ④

通道

② ⑤

③ ⑥

截面範圍

共用廣場

共用洗滌場

共用廁所

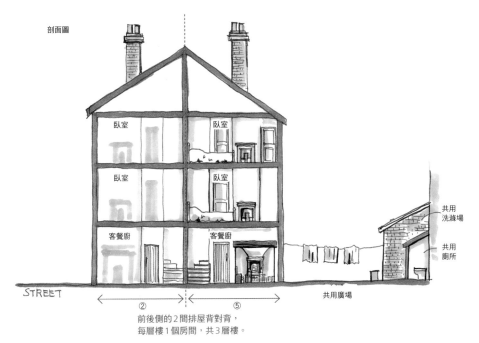

剖面圖

臥室　　　臥室

臥室　　　臥室

客餐廚　　客餐廚

STREET

②　　　　⑤

前後側的2間排屋背對背，
每層樓1個房間，共3層樓。

共用
洗滌場

共用
廁所

共用廣場

伯明罕背對背建築

（Birmingham Back to Backs）

所在地：50-54 Inge Street and 55-63 Hurst Street, Birmingham

episode

03

關於排屋

公寓形式
「出租公寓」

「出租公寓」是指每層一戶或包含多戶的住宅，且高於３層樓的石造建築物。英格蘭過去盛行從地下樓層至地上樓層直向劃分成單戶的排屋形式，蘇格蘭則是採用公寓形式。有趣的是，無論貧困階級或富裕階級都會住在出租公寓裡。

19世紀至20世紀初葉，據說蘇格蘭格拉斯哥的大部分民眾都住在出租公寓之中。在造訪蘇格蘭的核心城市愛丁堡時，便會發現即使是落成於相同年代、採用相同建法，蘇格蘭的許多建築物仍然比倫敦的排屋還要來得高。

出租公寓採行由住戶向屋主繳納房租的租賃形式。屋主有責任維護共用玄關、樓梯等公共空

間的清潔，倘若未能做到就必須繳納罰款。在那個以煤炭為燃料的時代，據說煤炭配送員會將煤炭搬運到各樓層的廚房。勞動階級的住處包括一個房間和客廳、餐廳與廚房，後院則有共用洗滌場，廁所也是共用。

有些出租公寓至今仍有人居住使用。現代對房間數量的需求高過於當時，因此會重新裝修，將２戶打通成１戶以增加房間數等，持續傳承居住。

這棟出租公寓每層樓2戶，共包含8套租
屋空間（Flat）。除了對外開放參觀的住
家之外，也有一般民眾正住在裡頭。

某位女性實際住過的住家，完整保留至今。
・時期：1911年～1965年
・住戶：女性獨居
・職業：船公司的打字員

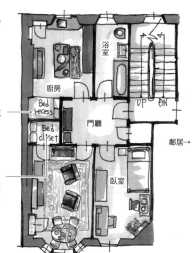

壁凹式床鋪
床鋪墊高，下方做成
儲物空間。

壁櫥床
含床鋪的壁櫥。自1900年起不再合法，可
見於1900年以前的住家。在當時，成員較
多的家庭以壁櫥為床，曾是相當普遍的運
用方式。

出租公寓 (The Tenement House)
所在地：145 Buccleuch St, Glasgow

市容出自人手

工業革命孕育出「勞動階級」，企業主為了解決其居住問題，而創建了「模範村」。
聚落中除了住處外，就連醫院、教會、學校等皆一應俱全，營造出勞動者得以
放心工作的環境。其後孕育出的發展型態則是「田園城市」（Garden City）。
田園城市建造於郊區，理念是透過完善的規劃，既能達成都市所獨有的人群互動，
也能擁有農村所獨具的豐沛自然。

為勞動者造鎮「模範村」

索爾泰爾 Saltaire（1853）

羊毛工廠的老闆泰特斯·索爾特（Titus Salt）建造的模範村，目的是為勞工提供理想的居住環境以提高生產力。
位於里茲近郊，現今列為世界遺產。

「為勞動者打造環境完善
的城鎮。」
By 老闆：泰特斯·索爾特

陽光港 Port Sunlight（1888）

由超過30位建築師規劃街景，共900戶、超過10種建築樣式相互毗連，任何一棟住宅的設計皆不重複。乍看之
下是很大間的住家，其實採用了排屋形式縱切細分。在這座城鎮可以欣賞到形形色色的住家設計，令建築迷深深
喜愛。

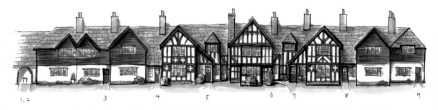

1.2　　　3　　　4　　　5　　　　　6　7　　　　8　　　　9

「在工作結束後能夠放鬆歇息的居住環境相當重要。」 By 老闆：威廉·利華（William Hesketh Lever）

最早的居住型市鎮（Bed Town）

貝德福公園 Bedford Park （1875）

貝德福公園對於從市中心朝郊外開發住宅帶來了眾多影響。身為美術工藝運動成員的理查‧諾曼‧蕭（Richard Norman Shaw，1831～1912），在強納生‧凱爾（Jonathan Carr，1845～1915）的委託之下，規劃出了這片「安妮女王復興式」的美麗紅磚住宅區。這個城鎮規劃得美如風景畫作（picturesque），以倫敦郊外住宅區的定位博得了中產階級的喜愛。如今仍可欣賞到眾多設計精美的雙拼住宅。

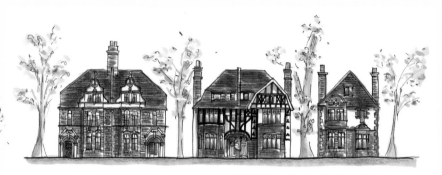

「原本就生長在該區域的樹木，在規劃時要盡量保留下來。」 By　開發人：強納生‧凱爾

最早的田園城市（Garden City）

萊奇沃思 Letchworth （1903）

這是第一座由非營利田園城市公司所倡始、非由經營者建造完成的田園城市。建地整體規劃得十分寬敞，並配置了退縮（Setback）建築等。埃伯尼澤‧霍華德（Ebenezer Howard，1850～1928）委以雷蒙‧歐文（Raymond Unwin，1863～1940）擔綱設計，歐文受到了威廉‧莫里斯的影響，因此在此處可見大量具有美術工藝特徵的建築物。他認為「屋頂材料若能一致，從這處眺望的效果會很棒」，因此將所有屋頂都統一成紅磚瓦。這令人體會到經過整合的屋頂材料，對一座城鎮的美麗景觀至關重要。

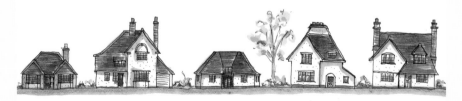

「都市可以從零開始創建。讓我們將人群帶回田園地帶吧。」 By　規劃人：埃伯尼澤‧霍華德

英國住家的魅力所在

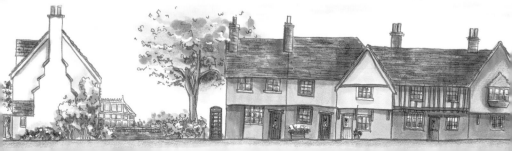

Back

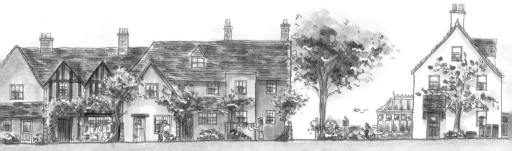

episode

01

英國住家的魅力所在

玄關處

英國的房屋幾乎皆是中古物件，新屋基本上則採先建後售。

對於喜歡購買「已落成」物件的英國人而言，玄關處便是一個能夠藉由外觀彰顯個性的地方。玄關大門、門廊磁磚等處的設計和顏色都是重點。尤其排屋是由相同型態的住家棟棟相連，大門的特徵也就成了自家的識別重點。

門把、門環、信箱的金屬配件，都可能會使用精美的古董品項。

英國人不會擺放姓名門牌，而是會在大門或大門附近標示門牌號碼。該處的金屬配件和字體亦會透露出個性。而在周圍則會裝飾美麗的花草供來訪者欣賞。玄關處是屋主最大的展示舞台。

※對住家有所規範的「受保護建築」（P180），有時會禁止變更大門外觀設計。

室內2大焦點

「日間焦點在窗戶」、「夜間焦點在壁爐」
&
「春夏焦點在窗戶」、「冬季焦點在壁爐」

壁爐重點
① 壁爐的選擇（燃木式、燃氣式、電氣式、仿真式）
② 壁爐台（壁爐外圍裝飾）的選擇
③ 壁爐一側凹陷空間的運用方式

窗戶重點
① 窗戶周圍的裝飾
② 窗台的呈現

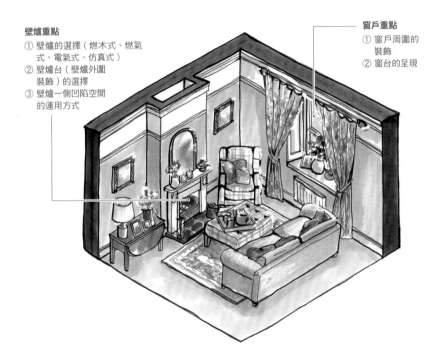

室內設計有一條法則是：無論房間大小，都會在其中一面設置「壁爐」，另一面則設置「窗戶」。窗戶會配置在面向庭院或道路的牆上，尺寸和數量依房間大小而異。面向道路的「窗」是外頭所能看見的「窗」，面向庭院的「窗」則是能將花園景色帶入室內的「窗」。窗戶周圍是自然而然就會留意的位置，因此要施以美觀的裝飾。「壁爐」自古就是取暖的必要物件，在如今冬天仍舊漫長的英國，人們圍聚在「壁爐」旁的時間又更多了。配置於屋內中央處的「壁爐」，也必然會是添加美麗裝飾的地點。

episode

O2

英國住家的魅力所在

窗邊

英國人很重視窗邊的呈現。

冬季漫長、經常降雨的英國，窗戶是將陽光帶入屋內、汲取外部景色的重要物件。因此窗戶就該加倍講究，用窗簾裝飾，將窗台打理得當。不少住家都有凸窗，人們很樂於經營這塊空間，例如會放置家具、規劃成固定式座椅空間等。

在一般住宅中，幾乎不會看到遮蔽用的窗紗。能從外頭看見的窗戶，都會將室內布置成足以對外呈現。另外英國沒有蚊子，因此不會有紗窗，能夠將內外景致鮮明映現。

英國的窗戶一般都會掛上傳統的皺褶式窗簾。英國人將窗簾視為左右屋內氣氛的重要物品，

甚至有「換窗簾就是換房間」的說法。窗簾基本上是3層結構，表層（朝室內側）使用了美麗花紋的布料。裡層（朝外部側）則是為了防止表層內側受到陽光曝曬所安裝。在這兩層之間夾入稱為內襯（interlining）的毛氈狀夾層加厚。窗簾做成3層具有阻隔戶外冷空氣的保溫功能，並能夠提升視覺上的厚實感。而由手縫師傅所縫製的窗簾，皺褶的美會更加明顯。

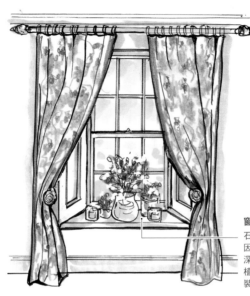

窗台

石砌建築的牆壁比較厚，
因此窗台很深，得以擺放
深長型的物品。此處會用
植物、陶器等物品來加以
裝飾。

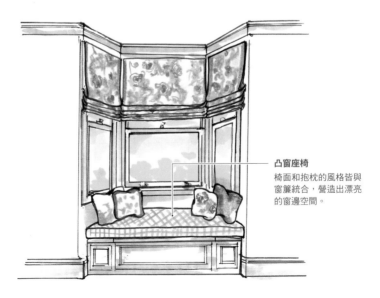

凸窗座椅

椅面和抱枕的風格皆與
窗簾統合，營造出漂亮
的窗邊空間。

傳統百葉窗
② 閉闔狀態

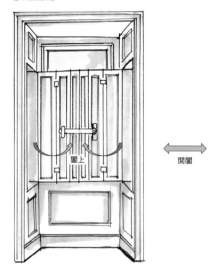

閤上

開闔

傳統百葉窗
① 敞開狀態

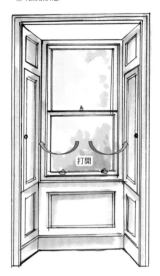

打開

傳統百葉窗
平面剖面圖

這是①、②的開闔方式。3片折疊的
葉片會收納在牆內，一拉動就會跑
出來。

自行加裝的百葉窗

打開

閤上

英國的百葉窗

英國的百葉窗安裝於室內這一側。過往的房屋會
利用牆壁的厚度，將百葉窗收納於牆內。百葉窗
在白天時與牆壁融為一體，看不出位於該處，前
方則會吊掛窗簾。近年建築物的壁面厚度不若以
往，因此無法再安裝既往的百葉窗，但經常會有
住家在窗框上加裝百葉窗來代替窗簾。就算關上
百葉窗，仍能像百葉簾般開闔框內的葉片以調整
亮度。

上下分開，因此可以只打開上層（在
淋浴間等處很好用）。

英國住家的魅力所在

壁爐邊

壁爐是屋內最吸引目光的位置。直至今日,英國幾乎所有的房屋都仍保有壁爐,不少住家會拿來當成客廳等處的暖氣設備。壁爐尺寸及有壁爐的房間數量會依房屋落成的年代而異。至於壁爐空間的運用方式,則會依住戶的選擇變化萬千。

英國的暖氣用具,在過去曾經是壁爐,如今主流則是中央暖氣。中央暖氣是將鍋爐煮出的熱水導向各個房間,透過板式加熱器來溫暖室內的做法。即使運用壁爐取暖已不再是主流,現今壁爐仍是室內主要空間所不可或缺的裝飾。壁爐本體會採用燃木壁爐、燃氣壁爐或電氣壁爐。在過去會直接燃燒煤炭和木柴,但現

今基於健康及衛生考量,則是會在壁爐空間內部設置密閉式的燃木壁爐。也有一些重視美觀的家庭會在壁爐空間擺放古董物品。另外還會挑選壁爐台,用來裝飾壁爐開口的外圍。諸如配合房屋的建築樣式,或採取喜愛時代的設計等,做法人人不同。

壁爐台上方會裝飾鏡子或繪畫,台面上則會擺放各式小物、照片等個人喜愛的物品。壁爐空間附近的呈現方式,將會改變一個空間所帶給人的感覺。

壁爐四周的呈現形式

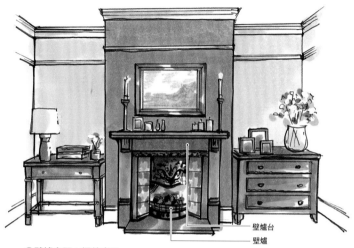

壁爐台
壁爐

①壁爐空間＋擺放家具

在壁爐兩旁的凹陷空間配置喜愛的家具，讓家具與壁爐融為一體。
屬於老派做法。

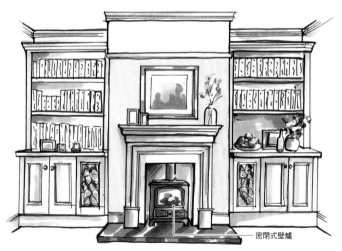

密閉式壁爐

②壁爐空間＋訂製家具

在壁爐兩旁的凹陷空間採用訂製家具，使壁爐牆面與家具融為一體。
可以有效運用空間。屬於時下做法。

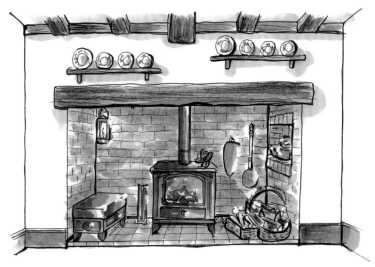

③壁爐內部空間

都鐸王朝的房屋所留下的壁爐開口很大，因此在中央配置密閉型燃木壁爐，並用古董物品裝飾周圍的空間。

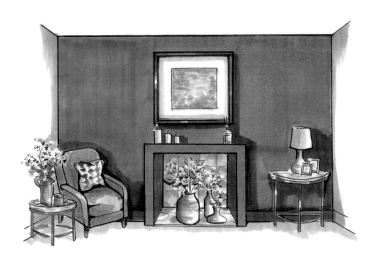

④不使用壁爐

不需要壁爐的功能，只將壁爐開口用來置物。

episode

04

英 國 住 家 的 魅 力 所 在

照明運用

英國住家的照明亮度，整體給人的感覺較暗，卻能帶給人一股安穩的感受。屋內的整體亮度普普通通，需要做事的場所則會另外配置座式照明，概念是只在必要時開燈即可。想要讀書，只要閱讀者手邊夠亮就行了，並不需要全面點亮。

照明器具的主要功能是照亮夜晚，但在白天亦會成為室內裝潢的一部分，因此需講究美感。人們並不喜愛僅是單純提供光線的照明器具。英國的ＬＥＤ嵌燈（downlight，鑲嵌於天花板的照明）也很普及，但若非必要就不會安裝。天花板亦被視為一項設計元素，所以會盡量減少嵌燈孔洞的數量。嵌燈孔洞的尺寸，一般都

會比日本所普及的類型再小個一圈。即使經常需要用到，仍會設計成只在必要時將光線打在需要的位置。

喜愛壁爐火光的英國人會放置燭台點亮蠟燭來享受氣氛。世間的潮流是希望利用聲控方式點亮照明器具等，不斷朝功能面向發展，在英國卻完全相反。當他們表示耗費工夫、逐一點燃蠟燭「是充滿歡樂的一刻」，我反而感受到了他們心靈的富足。

照明規劃實例

這是身為建築師的女主人喬伊家的照明規劃。由於1960年代的房屋天花板並不高，僅在餐廳桌子的上方設有天花板照明。廚房和通道裝有嵌燈，房間裡則只有落地燈或燭台。在不需要做事的時候都會關掉嵌燈。由於「太亮會讓人坐立難安」，唯有坐在燭台蠟燭亮光與壁爐火光的前方，才會覺得「這最令人感到放鬆」而能真正歇息。

黃色……落地照明
白色……垂吊照明
橘色……蠟燭
藍色……嵌燈

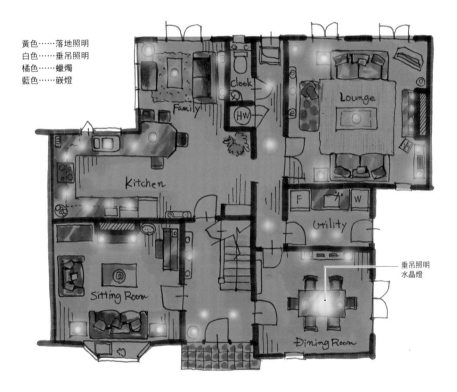

垂吊照明
水晶燈

喬伊家的會客廳　白天和夜晚

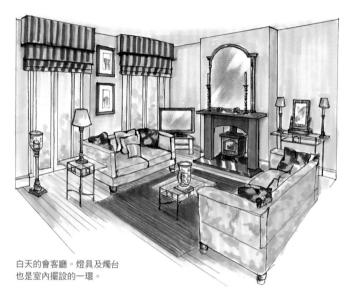

白天的會客廳。燈具及燭台
也是室內擺設的一環。

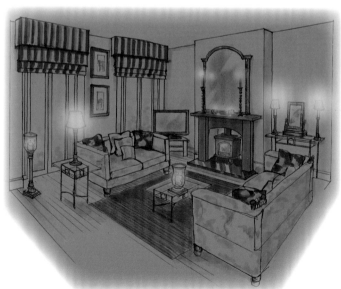

夜晚的會客廳。在壁爐周遭點亮落地燈和燭台上的蠟燭，使氣氛變得很放鬆。

英國住家的魅力所在

廚房

英國人習慣在平時邀請親密的朋友到家中作客，想共度舒適而短暫的時光所會運用的場所就是餐廳。餐廳與廚房經常屬於同一空間或彼此相鄰，因此廚房便成了「會對外呈現的地點」。

過去，廚房僅屬於一種後院空間，如今則是包括家庭成員在內，可供群體頻繁聚會的場所。因此廚房除了發揮功能外，更必須整理得當。英國廚房的美，建立在「外顯」與「隱藏」的平衡之上。

櫥櫃部分，普遍是同時使用附門層架和開放式層架這兩種類型。開放式層架會擺放想要展示的餐具、瓶子、食譜書籍等物品以點綴廚房。

放在台面上的廚房小物品則會悉心擺置。例如更換成尺寸相同的罐子、將用品裝進漂亮的陶器，讓功能性空間的形象變得更柔和。過往的廚房是以顯露這類獨創風格及生活感為主流，近期則很流行能夠收納所有物品，讓環境感覺清爽的櫥櫃型設計，屬於兩種不同的喜好風格。

英式廚房

展示收納物品的廚房

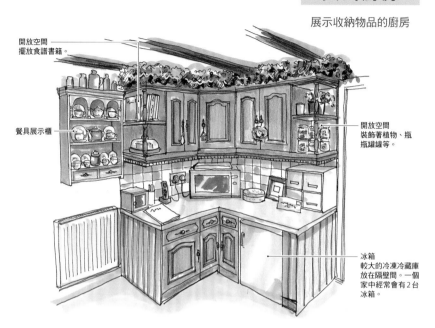

開放空間
擺放食譜書籍。

餐具展示櫃

開放空間
裝飾著植物、瓶
瓶罐罐等。

冰箱
較大的冷凍冷藏庫
放在隔壁間。一個
家中經常會有2台
冰箱。

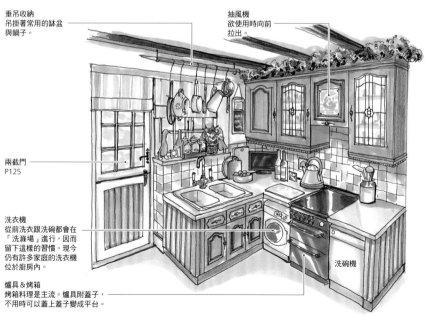

垂吊收納
吊掛著常用的缽盆
與鍋子。

抽風機
欲使用時向前
拉出。

兩截門
P125

洗衣機
從前洗衣跟洗碗都會在
「洗滌場」進行,因而
留下這樣的習慣。現今
仍有許多家庭的洗衣機
位於廚房內。

爐具&烤箱
烤箱料理是主流。爐具附蓋子,
不用時可以蓋上蓋子變成平台。

洗碗機

058

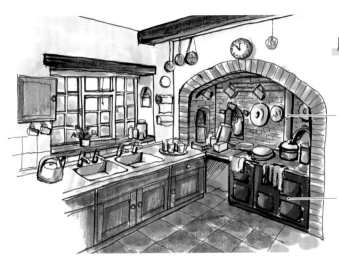

靈活運用
廚房既有空間

讓過往廚房的
壁爐空間發揮功用

過往廚房壁爐的開口非常大。

AGA爐具
英國人所鍾愛，萬能的鑄造烹飪器具。基本上點火後一整年都不會弄熄。具備烤箱、爐具、煮水等功能，也可以兼作暖氣設備。如今已推出多種配色，有著強烈的裝潢元素。

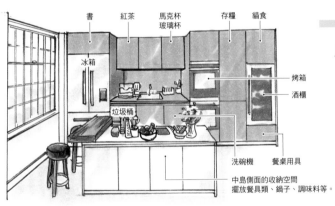

潮流廚房

完全收納
摩登的中島型廚房

書　紅茶　馬克杯 玻璃杯　　存糧　貓食

冰箱

垃圾桶

烤箱

酒櫃

洗碗機　餐桌用具

中島側面的收納空間
擺放餐具類、鍋子、調味料等。

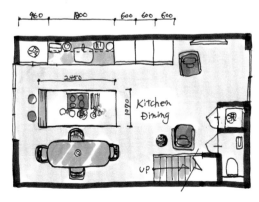

將原本各據一室的廚房和餐廳翻修成一個大空間。中島型的時髦廚房是現今潮流。

英國人
各類生活風格的
居住型態

Back

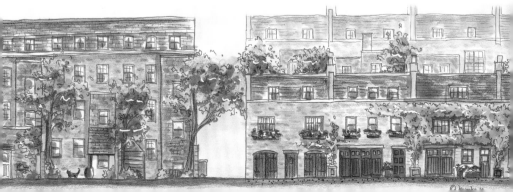

OI

英國人各類生活風格的居住型態
家中不會留空房

我第一次借宿別人家時，受到了海瑟諸多的關照。她很會照顧人、朋友也多，是為我介紹許多借宿地點的恩人。據說她買房時，房屋嚴重缺乏維護，放了5年都賣不出去，於是價格便往下掉。她說家中男主人的興趣是做DIY，在他眼裡，這反倒是相當吸引人的物件。他們的長女住進大學宿舍後空出了房間，於是我便借住在該處。從那之後我每年都會造訪海瑟家一次，跟他們的感情變得很好，轉眼間7年過去，每一回上門拜訪時，居住成員都在改變。

只要一出現空房間，海瑟馬上就會找人進來住，讓房間充分獲得運用。在次子上大學空出房

間之後，海瑟便展開了暫代親職的「foster」活動，為家庭出狀況的孩童提供住宿房間。我每次去他們家，寄養的小孩都不一樣。

某一年，海瑟的父親由於年事已高，也開始與他們同住，不過後來因為成員出入太過頻繁，感覺心裡不太踏實，於是在數年後離開，選擇入住能夠寧靜度日的鄉村銀齡設施。

這對夫妻很享受變化，每次上門造訪，家中居民和男主人的室內DIY都會不太一樣，感覺總是洋溢著新鮮的空氣。

大衛和海瑟的家

地下一層、地上兩層的維多利亞哥德式獨棟房屋。購買至今23年，這棟住宅仍舊有著源源不絕的DIY活動。海瑟表示，這個家對熱愛DIY的大衛來說就像天堂。

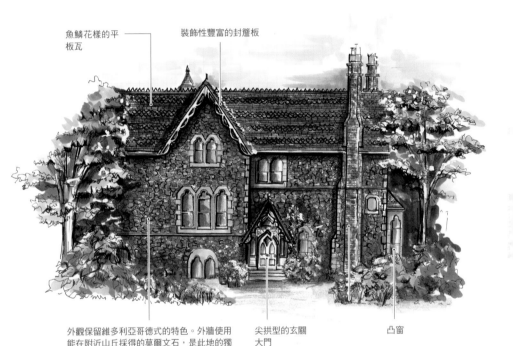

魚鱗花樣的平板瓦

裝飾性豐富的封簷板

外觀保留維多利亞哥德式的特色。外牆使用能在附近山丘採得的莫爾文石，是此地的獨特風格。

尖拱型的玄關大門

凸窗

竣工： 1846年
建築樣式：維多利亞樣式（哥德復興式）
住家型態：獨棟住宅
地點： 大莫爾文
　　　　※保護區 [P180]
家庭成員：最初在2013年的成員為50多歲夫妻、3名小孩（長女住大學宿舍不在家）
購屋時期：1997年
購屋原因：先生工作因素、小孩增加、有買房的可能性
庭院： 庭院比房子大了5倍左右，住家位於中央
初次造訪：2013年

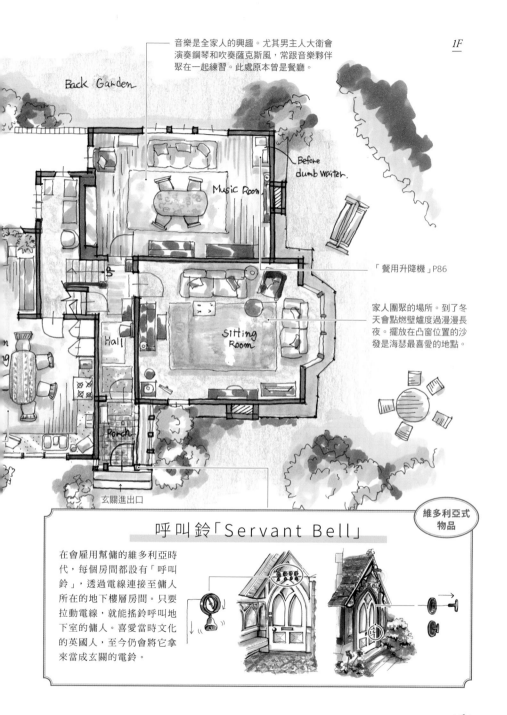

音樂是全家人的興趣。尤其男主人大衛會演奏鋼琴和吹奏薩克斯風，常跟音樂夥伴聚在一起練習。此處原本曾是餐廳。

Back Garden

Before dumb waiter.

Music Room

「餐用升降機」P86

家人團聚的場所。到了冬天會點燃壁爐度過漫漫長夜。擺放在凸窗位置的沙發是海瑟最喜愛的地點。

Sitting Room

Hall

Porch

玄關進出口

維多利亞式物品

呼叫鈴「Servant Bell」

在會雇用幫傭的維多利亞時代，每個房間都設有「呼叫鈴」，透過電線連接至傭人所在的地下樓層房間。只要拉動電線，就能搖鈴呼叫地下室的傭人。喜愛當時文化的英國人，至今仍會將它拿來當成玄關的電鈴。

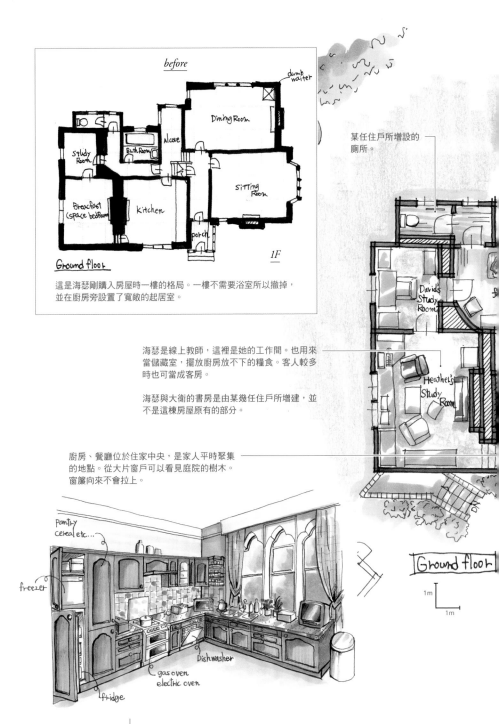

before

Dining Room

dumb waiter

Alcove

Bath Room

Study Room

Breakfast (space bedRoom)

kitchen

sitting Room

porch

1F

Ground floor

這是海瑟剛購入房屋時一樓的格局。一樓不需要浴室所以撤掉，並在廚房旁設置了寬敞的起居室。

某任住戶所增設的廁所。

海瑟是線上教師，這裡是她的工作間。也用來當儲藏室，擺放廚房放不下的糧食。客人較多時也可當成客房。

海瑟與大衛的書房是由某幾任住戶所增建，並不是這棟房屋原有的部分。

David's Study Room

Heathel's Study Room

DN

廚房、餐廳位於住家中央，是家人平時聚集的地點。從大片窗戶可以看見庭院的樹木。窗簾向來不會拉上。

Ground floor

1m

1m

pantry cereal etc...

freezer

Dishwasher

gas oven
electric oven

fridge

持續活用的 4 間臥室

二樓包括主臥室和4間臥室，有浴室。在3個小孩還住家裡的時期，每人各有一個房間，剩餘的那間則當作客房。在孩子們離家求學、空出房間後，就讓外部人士住進來，例如接待像我這樣的借宿客，或照顧寄養（foster）小孩等。當上大學的孩子們短暫返家時，則會將房間準備好。有個時期海瑟的父親也住在一起，那陣子我每回上門造訪，保留下來當客房的房間都不一樣。

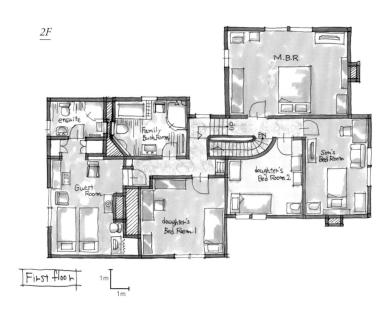

2F

ensuite

Family Bath Room

Guest Room

daughter's Bed Room 1

daughter's Bed Room 2

M.B.R

Son's Bed Room

First floor

1m

1m

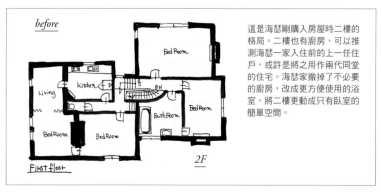

before

Living

kitchen

Bed Room

Bed Room

Bath Room

Bed Room

Bed Room

First floor

2F

這是海瑟剛購入房屋時二樓的格局。二樓也有廚房，可以推測海瑟一家入住前的上一任住戶，或許是將之用作兩代同堂的住宅。海瑟家撤掉了不必要的廚房，改成更方便使用的浴室，將二樓更動成只有臥室的簡單空間。

英國住家很常見
將地下室出租營運

住家的地下樓層，原本曾是傭人照料家中主人所使用的家事間。傭人與主人的出入口通常會分開，因此地下室具備不同於正面玄關的進出口。像這樣子的獨立動線很適合拿來出租。只須堵住通往樓上的樓梯就能變成獨立空間。因此在英國，地下樓層通常都會拿來租給外人。海瑟家的地下樓層，亦有三分之二拿來出租。剩餘的三分之一則用作自家的洗衣間和置物處。

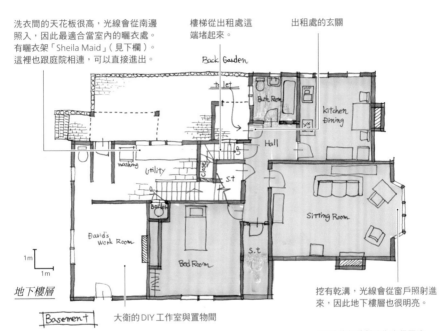

洗衣間的天花板很高，光線會從南邊照入，因此最適合當室內的曬衣處。有曬衣架「Sheila Maid」（見下欄）。這裡也跟庭院相連，可以直接進出。

樓梯從出租處這端堵起來。

出租處的玄關

地下樓層

Basement

大衛的DIY工作室與置物間

挖有乾溝，光線會從窗戶照射進來，因此地下樓層也很明亮。

※塗黃色的部分為出租區塊。

維多利亞式物品
曬衣架「Sheila Maid」

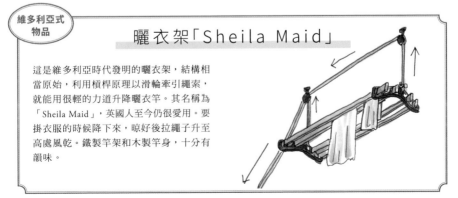

這是維多利亞時代發明的曬衣架，結構相當原始，利用槓桿原理以滑輪牽引繩索，就能用很輕的力道升降曬衣竿。其名稱為「Sheila Maid」，英國人至今仍很愛用。要掛衣服的時候降下來，晾好後拉繩子升至高處風乾。鐵製竿架和木製竿身，十分有韻味。

067　chapter 03　英國人各類生活風格的居住型態

episode

02

英國人各類生活風格的居住型態

最初的家、下一個家

日本人在一生中會搬幾次家呢？若是買房，通常都是1至2間吧。因此某種程度上也就必須放眼未來，決定好想要的格局和房間數量再購入。

相對地，英國人通常會換屋5、6次。他們會購買當下最適合家人的住處，等到不合用就再買新的。在那之中有著「房屋的價值不會降低」、「住得越舒適越能賣出好價錢」的資產評價概念，因此他們不太會抗拒賣掉後再買新屋。房屋的價值是取決於狀態而非屋齡，因此英國人會熱切地維修住家，自己DIY，想辦法使房屋看起來更顯出色。

此篇要介紹兩對30多歲的夫妻在婚後擁有的第一間住家，以

及有了小孩之後，在40歲前搬入的第二間住家。

第一對夫妻是在新興住宅區買下新建獨棟房屋的家庭。「新建獨棟房屋」聽在日本人耳裡相當吸引人，但在英國，「新屋」卻不是特別具有魅力的詞彙。畢竟評價重點並非在於「新舊」。

許多英國人都認為有歷史的房屋較為迷人，但在年輕族群中，也有人偏愛不需要維護的新住宅。價值觀人各有異，「新」不過是其中的選項之一。

068

馬可士的家（第一間）

婚後擁有的第一個家。在新興住宅區購買了新建的獨棟房屋。

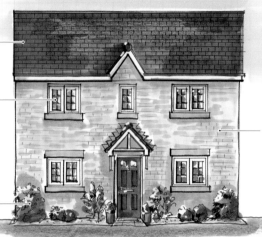

屋頂
粘板岩石材。

窗戶
樹脂窗，雙層玻璃。

外牆
鄰近科茲窩地區，因此使用石板。先疊好主體的石塊之後，再向上疊放厚如磚塊的石材。

花圃空間
尚未栽種植栽，但已在建築物的根基處規劃空間。

竣工： 2011年	購屋時期：2012年（以25萬英鎊買下）
建築樣式：無	賣屋時期：2016年（以30萬英鎊賣出）
住家型態：獨棟住宅	購屋原因：離老公家裡很近
地點： 撒騰罕	庭院： 庭院沒有種樹，因此只有草地
家庭成員：30多歲夫妻、小孩（1歲）	初次造訪：2013年

新建案的格局亦會將接待客人的空間獨立出來，客廳（Sitting Room）與餐廳、廚房通常會隔開。

主臥室是套房
（附專用淋浴間、洗手台、馬桶）

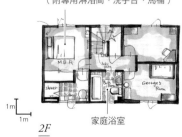

2F

家庭浴室

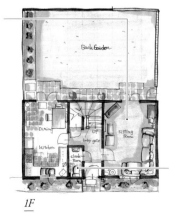

1F

稱為「衣帽間」（cloakroom）的盥洗室鄰近一樓玄關。如同其名，也擺放了鞋子、外套。

馬可士的家（第二間）

買下新建獨棟房屋後短短4年，就以高於買價的金額售出。接著移居的新家是屋齡60年的雙拼住宅。因為渴望擁有更多的房間和寬闊庭院，所以決定搬家。

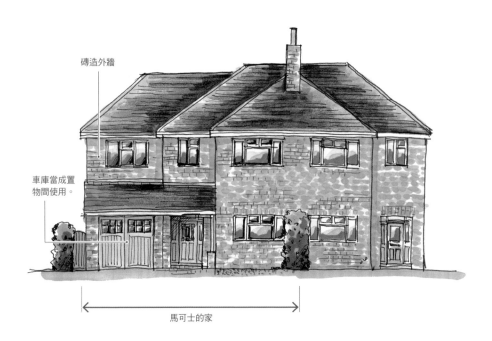

砖造外牆

車庫當成置物間使用。

馬可士的家

竣工：　　　1960年
建築樣式：無
住家型態：雙拼住宅
地點：　　　格洛斯特
家庭成員：30多歲夫妻、小孩（4歲、1歲）
購屋時期：2016年（以29萬英鎊買下）
購屋原因：小孩變成2個，空間不敷使用
庭院：　　　庭院比住家大了2倍左右
初次造訪：2016年

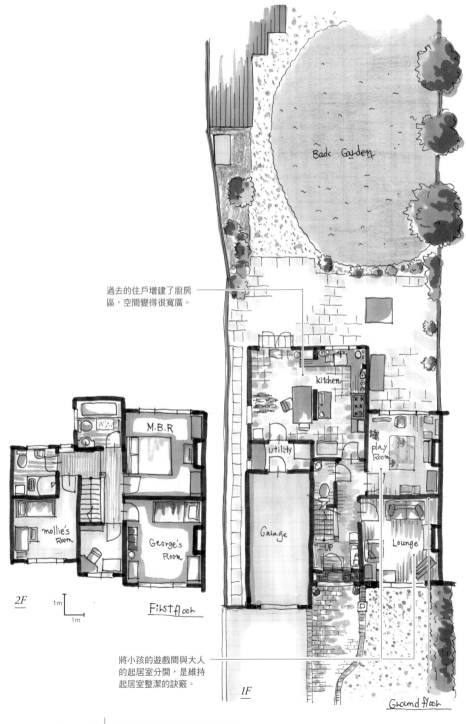

過去的住戶增建了廚房
區，空間變得很寬廣。

將小孩的遊戲間與大人
的起居室分開，是維持
起居室整潔的訣竅。

Back Garden

kitchen

utility

play Room

Garage

Lounge

UP

M.B.R

mollie's Room

George's Room

2F

1m

1m

First floor

1F

Ground floor

娜迪亞的家（租屋）

這是由獨棟房屋翻修而成的「出租公寓」。將過往獨棟房屋的室內空間切劃開來，改裝成公寓型態。娜迪亞夫妻當時便租用了一樓的部分區塊。雖然高級住宅區的地理條件絕佳，租金卻也極度高昂，因此開始考慮在其他地區購屋。

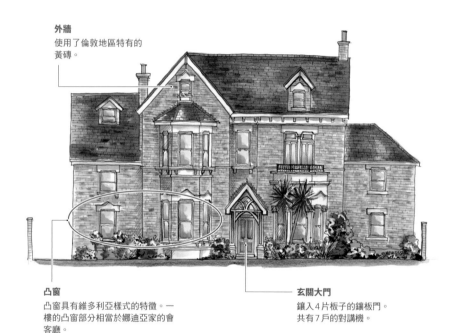

外牆
使用了倫敦地區特有的黃磚。

凸窗
凸窗具有維多利亞樣式的特徵。一樓的凸窗部分相當於娜迪亞家的會客廳。

玄關大門
鑲入4片板子的鑲板門。共有7戶的對講機。

竣工：　　1890年左右
建築樣式：維多利亞樣式
住家型態：出租公寓
地點：　　倫敦里奇蒙
家庭成員：30多歲夫妻、小孩（1歲）
租屋時期：2017年
租屋原因：結婚
庭院：　　無，徒步3分鐘可抵達倫敦皇家植物園
初次造訪：2018年

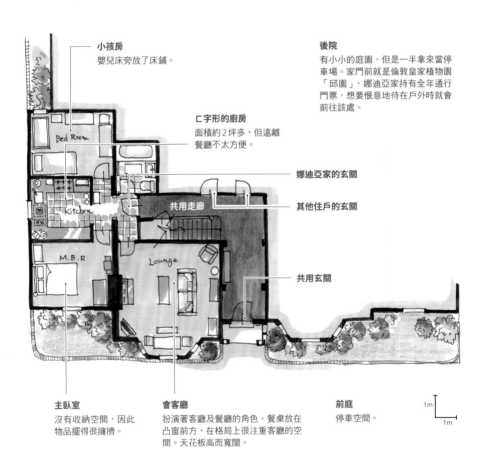

小孩房
嬰兒床旁放了床鋪。

C字形的廚房
面積約2坪多，但遠離
餐廳不太方便。

後院
有小小的庭園，但是一半拿來當停
車場。家門前就是倫敦皇家植物園
「邱園」，娜迪亞家持有全年通行
門票，想要愜意地待在戶外時就會
前往該處。

娜迪亞家的玄關

其他住戶的玄關

共用走廊

共用玄關

主臥室
沒有收納空間，因此
物品擺得很擁擠。

會客廳
扮演著客廳及餐廳的角色。餐桌放在
凸窗前方，在格局上很注重客廳的空
間。天花板高而寬闊。

前庭
停車空間。

1m

1m

娜迪亞的家（第一間）

娜迪亞在距離從前租屋地區約1站的地方，購買了雙拼住宅。娜迪亞計畫花5年時間來整頓這間房屋，待提升價值後，再升級至下一間住家。在提升住家等級的同時，未來也打算再回到從前租過房子的皇家植物園地區。

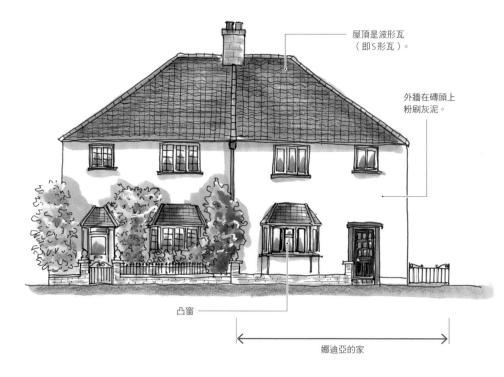

屋頂是波形瓦
（即S形瓦）。

外牆在磚頭上
粉刷灰泥。

凸窗

娜迪亞的家

竣工： 1930年
建築樣式：戰間期（1930年樣式）
住家型態：雙拼住宅
地點： 倫敦里奇蒙
家庭成員：30多歲夫妻、小孩（2歲）
購屋時期：2019年
購屋原因：從一結婚時就希望盡快買房，不再租屋。
　　　　　地點離皇家植物園地區不遠
庭院： 現正打造中
初次造訪：2019年

庭院
現正打造中。預計也
會建造露天平台。

客餐廚
增建後改成開放式廚房。視
野通透的空間是為了方便照
顧孩子。

光線從客餐廳的
天窗照入。

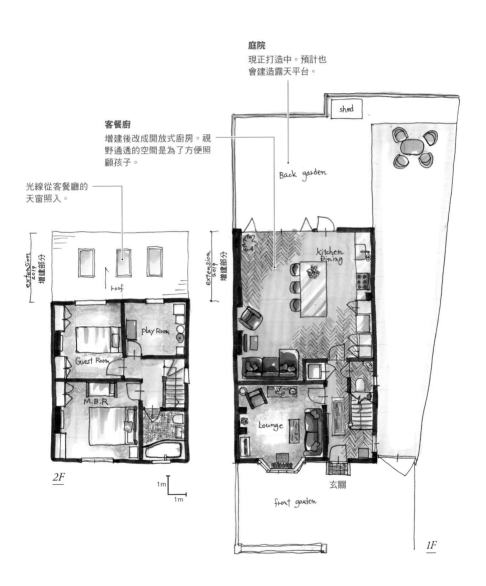

2F

1m
1m

玄關

front garden

1F

03

英國人各類生活風格的居住型態

橫亙歲月的翻新作業

　　未認真維護、狀態不佳的房屋，可以用相對低廉的價格買到手。許多英國人都會刻意購買這樣的住家，透過自行翻修讓房屋脫胎換骨，大幅提升價值。

　　接下來要介紹伊莉莎白與安德魯的家，夫妻倆都從事室內設計的工作。他們能駕輕就熟地幫助維護不佳的住家起死回生，因此還會刻意選擇十分具挑戰性的房屋。

　　這棟屋子的前任住戶是位重度老煙槍，據說兩人剛買下時，整個空間都充滿著煙油。外觀雖然是備受喜愛的維多利亞樣式，室內卻被改裝成20世紀中期所風靡的直線型簡易設計，而且整間都漆成當時的流行色，因而淪為

缺乏韻味的物件。

　　房屋整體的結構相當扎實，從中可以感受到維多利亞時代的格調，這是兩人最終仍舊決定買下的一個原因。他們認為室內裝潢可以翻修變更，但挑高的天花板、凸窗、窗戶的配置和大小等無法更動的部分，應該要在購買時就先確認。

　　購買劣化的住家，靠一己之力復甦成美麗模樣以提升資產價值的文化，使得DIY在英國普及發達，也成了英國人裝潢技術高超的關鍵因素。

安德魯和伊莉莎白的家

這對夫妻很擅長讓廢墟房舍起死回生。先拆到只剩下骨架的狀態，再活用建築本體或予以翻修，使其恢復生機。

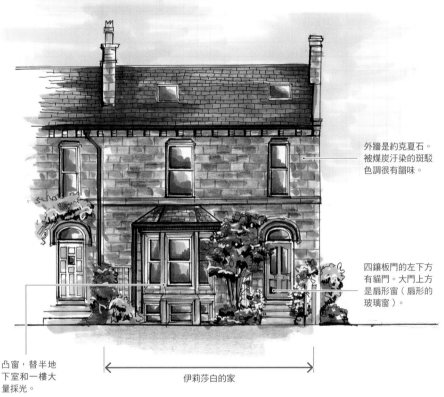

外牆是約克夏石。被煤炭汙染的斑駁色調很有韻味。

四鑲板門的左下方有貓門。大門上方是扇形窗（扇形的玻璃窗）。

凸窗，替半地下室和一樓大量採光。

伊莉莎白的家

竣工：　　　1890 年
建築樣式：維多利亞樣式
住家型態：排屋
地點：　　　里茲
家庭成員：50 多歲夫妻、貓
購屋時期：1999 年
購屋原因：離母親家很近，
　　　　　是很有翻修價值的房屋
庭院：　　　有前庭，以及夾著私人道路的後院
初次造訪：2013 年

Back Garden

Garage

1m

1m

庭院夾著同棟排屋的住戶會通過的私人道路。

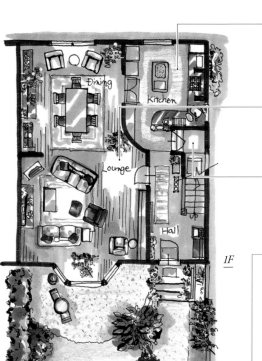

Dining

Kitchen

Lounge

Hall

up

廚房與走廊空間相連,壁爐所在的地方也拿來運用,打造成好用又舒適的空間。

翻修成客廳、餐廳相通的大空間。擺放大量觀葉植物,清爽又明亮。

通往地下室的樓梯在中途便整個堵起,當成放置洗衣機的洗衣間。
地下室當成對外租賃的空間。

1F

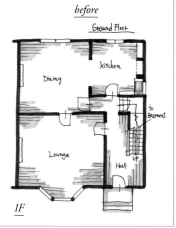

before

Ground Floor

Dining

Kitchen

Lounge

to Basement

Hall

UP

1F

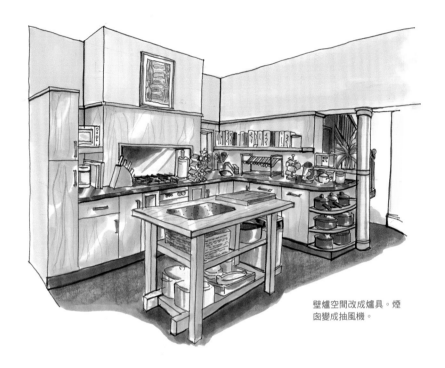

壁爐空間改成爐具。煙
囪變成抽風機。

沉眠於歷史建築中的遺產

室內裝潢會隨時代流行或退廢,為了翻修而拆開樓梯的板材
時,跑出了維多利亞時代的裝飾;刮除壁爐外層的漆料後,
下方的大理石便露了出來……這些都是進行翻新工程才有的
樂趣。

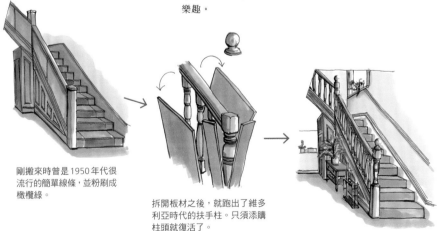

剛搬來時曾是1950年代很
流行的簡單線條,並粉刷成
橄欖綠。

拆開板材之後,就跑出了維多
利亞時代的扶手柱。只須添購
柱頭就復活了。

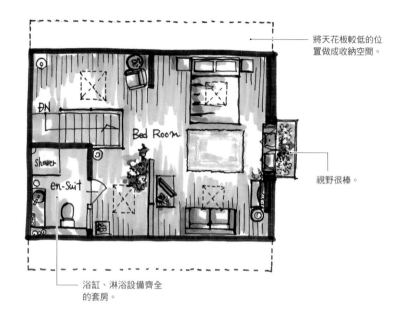

將天花板較低的位置做成收納空間。

視野很棒。

閣樓

浴缸、淋浴設備齊全的套房。

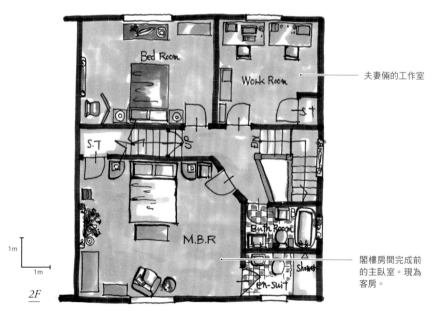

夫妻倆的工作室

1m

1m

2F

閣樓房間完成前的主臥室。現為客房。

before

閣樓　　　　　　　2F

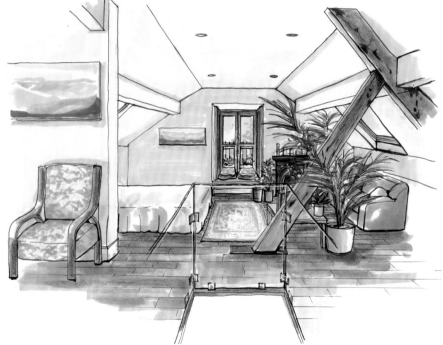

閣樓房間打掉所有牆壁，變成了一個大型空間。
兩人首先翻修一、二樓，最後才慢慢著手改造閣樓，據說在搬家數年後才完成。
如今此處是夫妻倆的寢室。

英國人各類生活風格的居住型態

讓興趣豐富生活的男子空間

英國人度過休假日的方式，經常都是在做園藝和DIY。在這一篇我會介紹一位男性理查的家，他沉迷於英國獨有的日常休閒，並以蒐集古董為樂。

理查已經屆齡退休，過去他曾是一名教師，如今則悠然自適地享受著第二人生。他的太太在許久之前便已辭世，小孩也獨立了，因此基本上一個人住。這個家大得很難想像是由男人獨居，令人驚訝的是，沒有任何房間疏於打理。這裡既不是展示間，理查也沒有在家開設沙龍，各個房間卻都井然有序。

理查的興趣相當多樣豐富，包括有蒐集古董、蒐集和維修擺鐘、汽車、鋼琴。多達12座的擺

鐘，每逢12點就會一齊響起。聽在理查的耳中，這就像唱詩班的合唱。

由於理查即將娶妻，在我拜訪的時候，他正在練習要在婚禮上演奏的鋼琴曲。

接著3年後，我再度拜訪了理查。他的太太非常優雅，端出了茶品和手工點心來招待我。理查完美的房屋再加上個性恬和的太太，營造出一個令人更加舒心的空間。

理查的家

理查很喜歡愛德華樣式，對房屋和家具皆很講究，每天都會持續打理。

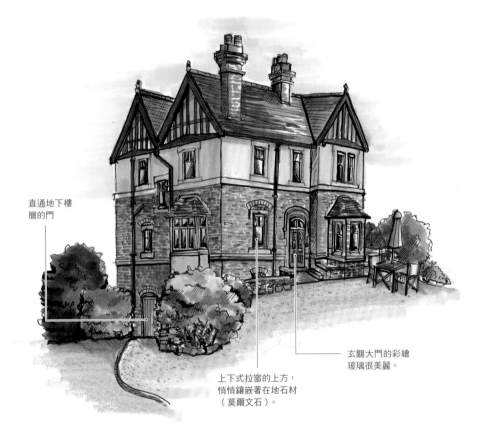

直通地下樓層的門

玄關大門的彩繪玻璃很美麗。

上下式拉窗的上方，悄悄鑲嵌著在地石材（莫爾文石）。

竣工： 1904 年	購屋時期：2005 年
建築樣式：愛德華樣式	購屋原因：超級喜歡愛德華時代
住家型態：獨棟住宅	庭院： 彷彿環抱著住家的庭園
地點： 大莫爾文	初次造訪：2015 年
家庭成員：60多歲男性獨居、狗	

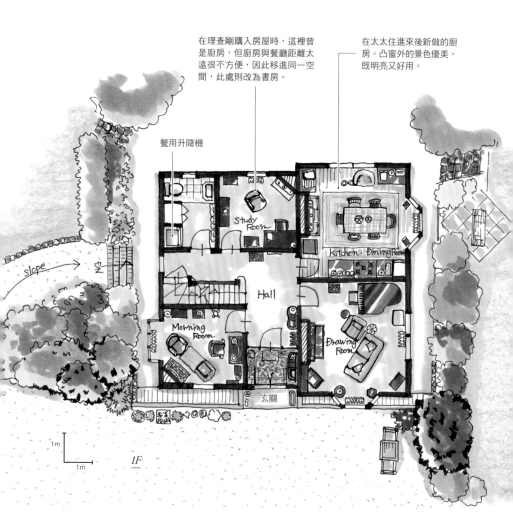

在理查剛購入房屋時，這裡曾是廚房，但廚房與餐廳距離太遠很不方便，因此移進同一空間，此處則改為書房。

在太太住進來後新做的廚房。凸窗外的景色優美，既明亮又好用。

餐用升降機

Study Room

Kitchen・Dining Room

slope

N

Hall

Morning Room

Drawing Room

玄關

1m
1m

1F

「客廳」的稱呼

「Drawing Room」直譯就是接待室。這是全家團聚之處，也是接待客人的地方，功能相當於客廳。在英國，具備此種功能的空間有多種稱呼，包括在鄉間莊園等大型宅邸過去所稱的「Parlor」，以及「Drawing Room」、「Lounge」、「Reception Room」、「Sitting Room」、「Living」等，選項相當多元。正如「Drawing Room」在過去屬於貴族英語，不同階級所使用的稱呼皆有差異。不過到了現在，則是由住戶自由稱呼。

晨間起居室
理查最喜歡的空間。此處是為了度過晨間時光所設，朝曦會從東邊照入。這裡也有放擺鐘。

庭院裡有車庫，放著珍藏的古董車。打蠟打得亮晶晶。下雨天時不會開出門。

只有接待室裡有電視。而且還收放在家具內部，完全貫徹不讓人造物體顯露於外的理念。

玄關走廊
牆壁粉刷成深綠色，襯托著古董家具。走廊也有2座擺鐘，迎接著來客。

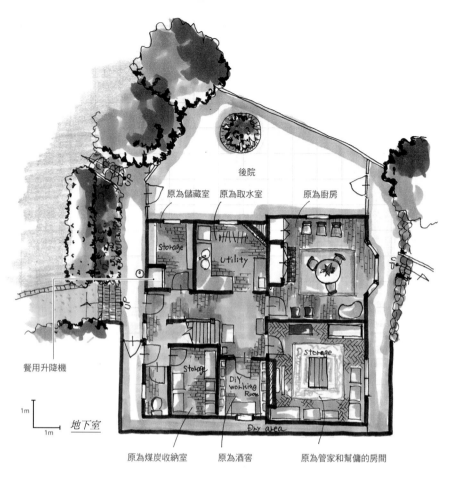

後院

原為儲藏室　原為取水室　　原為廚房

storage

utility

storage

餐用升降機

storage

DiY working Room

Dry area

1m
1m
地下室

原為煤炭收納室　　原為酒窖　　原為管家和幫傭的房間

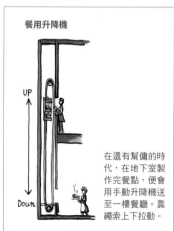

餐用升降機

UP

Down

在還有幫傭的時代，在地下室製作完餐點，便會用手動升降機送至一樓餐廳。靠繩索上下拉動。

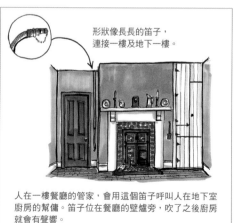

形狀像長長的笛子，連接一樓及地下一樓。

人在一樓餐廳的管家，會用這個笛子呼叫人在地下室廚房的幫傭。笛子位在餐廳的壁爐旁，吹了之後廚房就會有聲響。

讓昔日設施發揮功用的樂趣

地下樓層部分，幫傭時代的家事間和備人房，皆保留著原始的面貌。該處目前已成為理查的工作空間，擺放著成排修理到一半的時鐘、家具、大量DIY用具，氣氛如同工廠一般。一、二樓的優美氣息與地下室煞風景的環境形成落差，就像是階級時代的「上層」和「下層」。

2F

1m

1m

寢室
2010年新設淋浴間和馬桶，打造成套房。

為兒子回老家時所準備的房間。

兒子的房間用孩提時期的木馬當室內擺設，保有小孩房的可愛氣息。當中加入了現任太太製作的拼布床墊，展露新氣象。

大衛和琳恩的家

這幢4人家庭的住家，位於倫敦郊外的閑靜住宅區。男主人大衛說花了2年時間尋找，才
邂逅了這棟房屋。他的興趣是蒐集公仔，在上頭塗色、加工後，當成自己的收藏品。他
很希望擁有屬於自己的空間，在從事興趣時不會被家人打擾。這棟房屋的閣樓房間夠寬
敞，而且附有廁所。天花板低矮反倒讓人感覺平靜，從天窗可以看見天空，令人心情為
之一快。大衛對這個房間一見鍾情，立刻就決定出手買下。

竣工：　　　1930年
建築樣式：戰間期（1930年樣式）
住家型態：獨棟住宅
地點：　　倫敦瑟比頓
家庭成員：50多歲夫妻、女兒（14歲）、
　　　　　兒子（10歲）
購屋時期：2012年
購屋原因：被適合拿來經營興趣的閣樓所吸引
庭院：　　後院比住家大了3倍左右
初次造訪：2015年

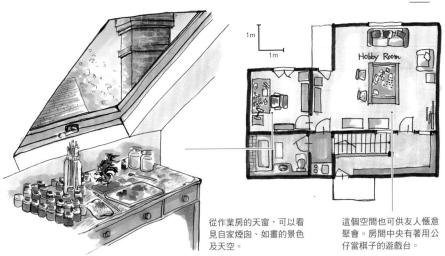

從作業房的天窗,可以看
見自家煙囪、如畫的景色
及天空。

這個空間也可供友人愜意
聚會。房間中央有著用公
仔當棋子的遊戲台。

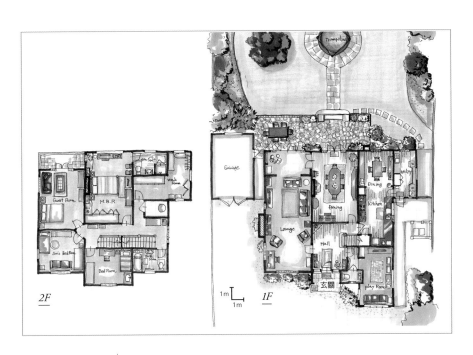

2F

1F

英國人各類生活風格的居住型態

住家全年最閃耀的時刻：
聖誕節

如果說一棟房屋外觀最美麗的時刻是在花草爭妍的春季，那麼內部裝飾最閃耀的季節便是聖誕節了。

進入12月後，家家戶戶都會裝飾聖誕樹並擺放在窗邊。英國人不太會拉上窗簾，因此來往的行人都能從窗戶欣賞到各個家庭璀璨的聖誕樹，激發他們盡快返家的渴望。這種裝飾聖誕樹的習慣是在1840年代，由維多利亞女王之夫、來自德國的雅伯特親王帶入英國，並自上流階級逐漸普及至庶民。

英國有根深柢固的互贈卡片文化，能碰面的對象會直接親手贈送聖誕卡，碰不到面的對象則會選擇郵寄。在聖誕節還未來臨之前，一個家庭就會將收到的數十張卡片，從壁爐周圍一路掛到書架上，甚至吊掛在牆上，一步步妝點家中。再好的室內擺設，都比不上將各種卡片擺出來當裝飾品所營造出的溫暖幸福氣息。

在熱鬧的12月份也會有許多訪客來到家中。在接近聖誕節的每個週末，總會有住家在舉辦派對，邀請朋友、熟人一齊相聚。

在24號聖誕夜、25號聖誕節、26號禮節日，許多店家都會打烊，城鎮一片寧靜。聖誕節時人們通常不會外出，而會闔家一起在家度過。

約翰和卡蘿的家

地上3層的獨棟房屋。二樓的一半空間及三樓都用於租賃。即
使如此,這個有著許多房間的家,在聖誕節時仍會住滿家人和
朋友,不留半間空房。

竭工: 1950年
建築樣式:並非在相應年代建造而成。推測是因為周遭建築物
　　　　　都屬於維多利亞樣式,所以予以配合
住家型態:獨棟住宅
地點:　　大莫爾文
家庭成員:50多歲夫妻、先生的母親、2隻狗
購屋時期:2003年
購屋原因:弟弟夫妻住在隔壁
庭院:　　後院比住家大了3倍左右
初次造訪:2014年

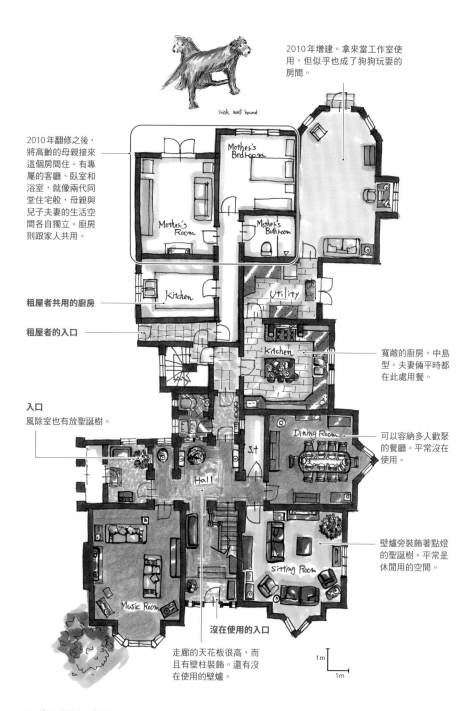

2010年增建。拿來當工作室使用，但似乎也成了狗狗玩耍的房間。

Irish Wolf hound

2010年翻修之後，將高齡的母親接來這個房間住。有專屬的客廳、臥室和浴室，就像兩代同堂住宅般，母親與兒子夫妻的生活空間各自獨立。廚房則跟家人共用。

Mother's Bedroom

Mother's Room

Mother's Bathroom

租屋者共用的廚房

Kitchen

Utility

租屋者的入口

Kitchen

寬敞的廚房。中島型。夫妻倆平時都在此處用餐。

入口
風除室也有放聖誕樹。

Dining Room

St.

Hall

可以容納多人歡聚的餐廳。平常沒在使用。

壁爐旁裝飾著點燈的聖誕樹。平常是休閒用的空間。

Sitting Room

Music Room

沒在使用的入口

走廊的天花板很高，而且有壁柱裝飾。還有沒在使用的壁爐。

1m

1m

※二樓有4間臥室、2間淋浴間、1間浴室。後方的房間對外出租。

聖誕節的景象一例

聖誕節的傍晚，借住在隔壁鄰居家的我，跟隨著他們一家人造訪了約翰的家。入口處的聖誕樹、走廊樓梯的聖誕裝飾，一路讓人雀躍不已，最後進到了「起居室」內。家人們早已聚在一塊，在有壁爐和聖誕樹的房間內，手上拿著香檳等，邊吃開胃菜（Starter）邊談笑。在聖誕樹下，擺放著眾人帶來的禮物。過了一會兒，女主人卡蘿過來通知晚餐已經準備好了。我們從廚房中央的桌子自行取用聖誕餐點，接著前往餐廳入座。餐桌上已經擺好餐具，並放著絕對不可或缺的聖誕拉炮（P97）。在盡興用餐和聊天過後，眾人再次回到起居室交換禮物。大家打開擺放在聖誕樹下的禮物，將內容物秀出來一起欣賞。隨後移動到隔壁的音樂房，一起唱歌或玩遊戲同樂。雖然這只是單一家庭的例子，但在聖誕節時，英國人就是會將日常生活中沒在使用的房間全都拿來活用。

※放在聖誕樹下的禮物，通常會在聖誕節的早上打開。

廚房
大理石天花板與木頭板材相當美麗。匚字形的廚房中央有著中島吧台。

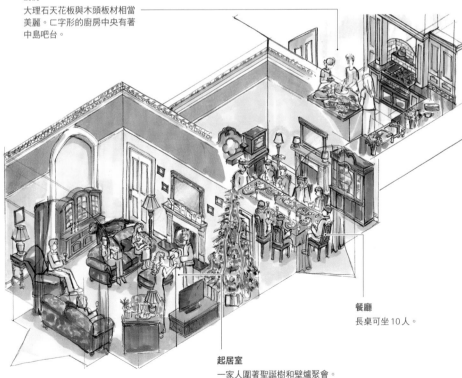

餐廳
長桌可坐10人。

起居室
一家人圍著聖誕樹和壁爐聚會。

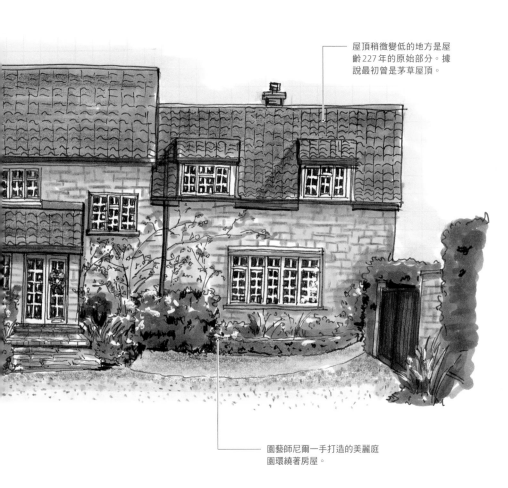

屋頂稍微變低的地方是屋
齡227年的原始部分。據
說最初曾是茅草屋頂。

園藝師尼爾一手打造的美麗庭
園環繞著房屋。

竹工：　　　1793 年
建築樣式：農村住家
住家型態：獨棟住宅
地點：　　格蘭瑟姆
家庭成員：夫妻 2 人
購屋原因：位在鄉間
庭院：　　前庭
初次造訪：2013 年

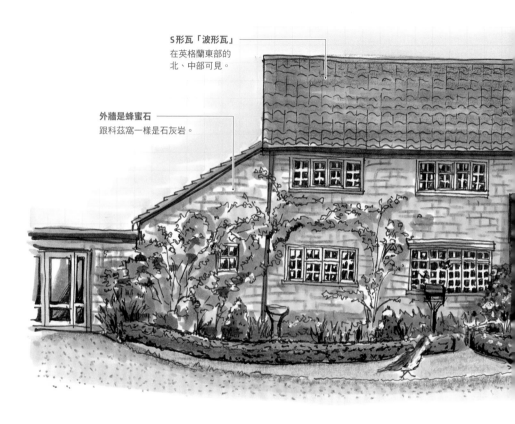

S形瓦「波形瓦」
在英格蘭東部的
北、中部可見。

外牆是蜂蜜石
跟科茲窩一樣是石灰岩。

尼爾和派翠西亞的家

這對居於鄉間的夫妻是曾在日本住過8年的親日派。他們在聖誕節期間讓
我借住家中，關照了我1週的時間。這是我在英國第一次體驗到在家度過
聖誕時光。房屋座落在廣為人知的前首相柴契爾的出生地格蘭瑟姆附近、
一個名為斯基靈頓（Skillington）的小小村落。據說這原本是受雇打鐵師
傅的住家，屋齡227年，正在擴建當中。

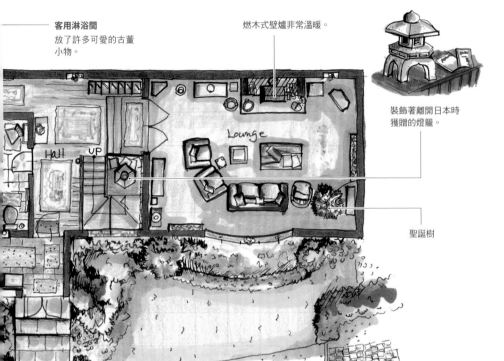

客用淋浴間
放了許多可愛的古董小物。

燃木式壁爐非常溫暖。

裝飾著離開日本時獲贈的燈籠。

Lounge

Hall

UP

聖誕樹

玄關

1F

1m

1m

回憶之樹

我跟派翠西亞在她去冷杉林親自砍回來的樹木上，一起掛上裝飾品。裝飾的重點不在於統一顏色，也不是要點綴得多麼美輪美奐。「這是奶奶傳下來的東西喔……」、「這是去旅行時買的東西……」、「這是我小時候……」每一樣物品都裝滿了回憶。比起施加裝飾，更像是在聖誕樹上逐漸裝載回憶。這樣的時光無比溫暖，完成之後，聖誕樹就成為了一棵無可取代的回憶之樹。

二樓有4間臥室，3間釋
出當成客房。

派翠西亞也有做古董經銷，
寬敞的廚房裡擺滿了引以為
傲的餐具。

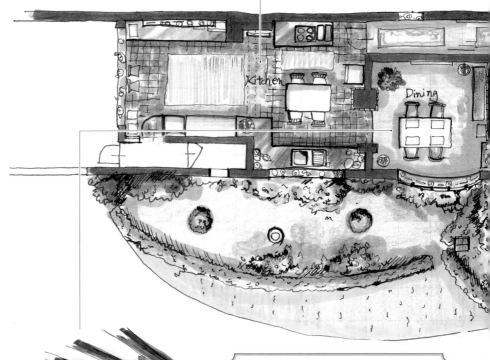

餐廳裡也有小棵的聖誕樹，從凸窗可以放
眼欣賞自豪的庭院。

聖誕拉炮是什麼？

在英國的聖誕晚餐開動前，大家必定會玩「聖
誕拉炮」。所有人圍成一圈，跟隔壁的人協力
拉開聖誕拉炮的兩端，最後拿到拉炮本體的那
一方就贏了！拉炮本體內裝著紙做的王冠，贏
家會戴上王冠，並念出裡面的謎題與眾同樂。
在聖誕節的餐桌上一定會擺放這種拉炮。

英國人各類生活風格的居住型態

2組匠師比鄰而居：
持續成長的住家

雙拼住宅通常都會設計成左右對稱。不過這棟住家的外觀卻很不平均，令人不禁想像在歷史的洗禮當中，是不是有過什麼緣故？對這種異樣感追根究柢，正是欣賞歷史住家的一種樂趣。

我在雙拼住宅左棟的瑪麗家中借住，受到她關照一共2週的時間。當我向瑪麗提起這棟房屋的怪異感時，她拿了記錄著房屋歷史的紙張來為我說明。其實她也相當喜愛這棟感覺得出歷史印記的住宅。

它建造於1820年，原本是一幢獨棟住宅。不出我所料，以前果然是獨門獨棟。隔壁家的玄關曾經位於房屋中線，呈對稱設計。據說第一任住戶是跟人打

賭贏了，而獲得這間房子。紀錄中就連住戶是怎樣的人、以何種方式買下房屋都有寫到，令我相當驚訝。接著他在1900年出售這棟房子，但賣不太掉，於是才會翻修成雙拼住宅。

其中一邊使用現在的玄關，另外一邊則在側面打造玄關，並擴充出走廊和廚房。接著歷經2組住戶後，瑪麗夫妻在1987年買下左棟，蘇夫妻則在3年後買下右棟，直至今日。

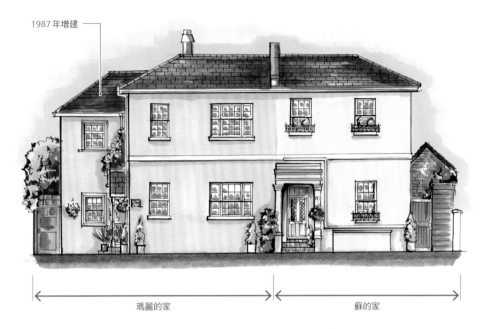

1987年增建

|←——————————— 瑪麗的家 ———————————→|←————— 蘇的家 —————→|

竣工：　　　1820年
建築樣式：攝政樣式
住家型態：獨棟住宅
地點：　　撤騰罕
家庭成員：50多歲夫妻、貓
購屋時期：1987年
購屋原因：家裡有3個男孩，變得太窄
庭院：　　年年投注心力，不斷進化
初次造訪：2013年

竣工：1820年
建築樣式：攝政樣式
住家型態：獨棟住宅
地點：撤騰罕
家庭成員：50多歲夫妻
購屋時期：1990年
購屋原因：小孩出生
庭院：瑪麗家的3倍大
初次造訪：2013年

original image

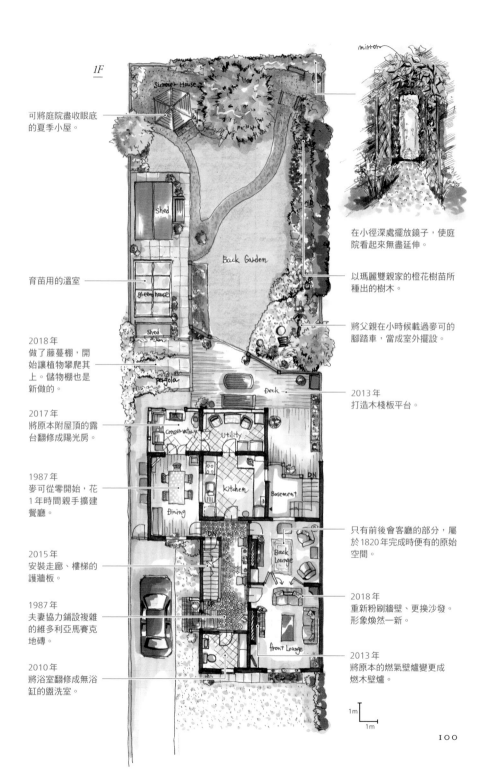

mirror

1F

Summer House

可將庭院盡收眼底的夏季小屋。

Shed

Back Garden

在小徑深處擺放鏡子，使庭院看起來無盡延伸。

育苗用的溫室

green house

Shed

以瑪麗雙親家的橙花樹苗所種出的樹木。

2018年
做了藤蔓棚，開始讓植物攀爬其上。儲物棚也是新做的。

pergola

將父親在小時候載過麥可的腳踏車，當成室外擺設。

2017年
將原本附屋頂的露台翻修成陽光房。

Deck

2013年
打造木棧板平台。

Conservatory

Utility

1987年
麥可從零開始，花1年時間親手擴建餐廳。

Kitchen

Basement

DN

Dining

DN

只有前後會客廳的部分，屬於1820年完成時便有的原始空間。

2015年
安裝走廊、樓梯的護牆板。

Back Lounge

2018年
重新粉刷牆壁、更換沙發。形象煥然一新。

1987年
夫妻協力鋪設複雜的維多利亞馬賽克地磚。

UP

Front Lounge

2013年
將原本的燃氣壁爐變更成燃木壁爐。

2010年
將浴室翻修成無浴缸的盥洗室。

1m
1m

瑪麗和麥可的家

先生麥可是一位木工工匠，他為這棟房屋做了多次**翻修**。屋內也有地下室，存放著堆積如山的木工工具、現場用剩的建材和材料等。妻子瑪麗的興趣是園藝和烹飪。從春季到夏季，瑪麗每天都會花費數小時埋首於園藝工作。包括在小徑深處擺放鏡子，令庭院看起來更遼闊的小技巧等，她施以各種精心安排，成就了這座富有變化的美麗英式花園。裝飾在室內的繪畫和物件，盡是有著兩人回憶的物品。妝點於會客廳壁爐上方的撒騰罕市區繪畫，看似平凡，其實是兩人邂逅的地點。這幅畫裝飾在兩人經常愜意待著的房間中央，比壁爐還要溫暖。

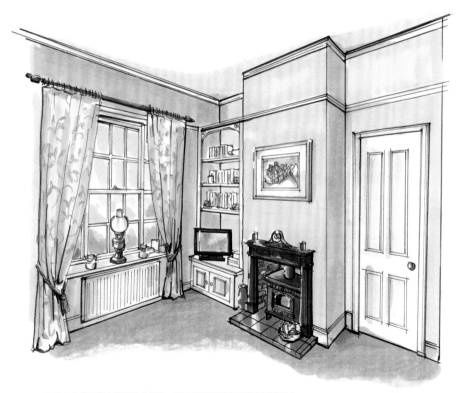

壁爐上方裝飾著充滿回憶的繪畫，側邊的櫥櫃是麥可手工打造而成。

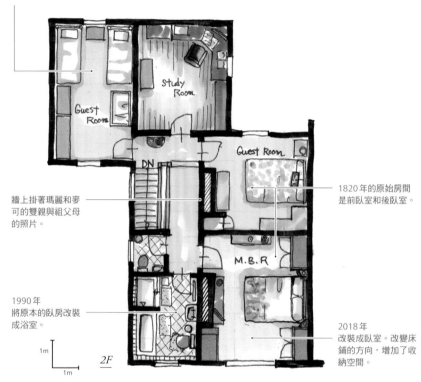

1987 年
麥可花費 1 年時間自行擴建。

牆上掛著瑪麗和麥可的雙親與祖父母的照片。

1990 年
將原本的臥房改裝成浴室。

Guest Room

Study Room

DN

Guest Room

M.B.R

1820 年的原始房間
是前臥室和後臥室。

2018 年
改裝成臥室。改變床鋪的方向，增加了收納空間。

1m
1m

2F

瑪麗和麥可的家（二樓）

二樓過去是 3 個兒子的房間，但孩子逐漸獨立，如今已不住在家裡。不過長男夫妻的家距離很近，經常都會帶孫子來玩。瑪麗對家裡的格局規劃常有許多點子，總會告訴麥可：「接下來想把這個變成那樣～ 」我是在 2013 年認識他們的，之後經過 7 年，當時瑪麗提過「想做的更動」每年都實現，讓我感到相當驚訝。礙於工作而進度不佳的改造計畫，似乎也隨著兩人一起屆齡退休，在這幾年開始加快了腳步。

蘇和克里斯的家

隔著一道牆，在右側則住著跟瑪麗夫妻年齡相仿的夫妻蘇和克里斯。他們同樣有2個兒子，已經獨立離家並住在附近。這個家是夫妻倆投標買下的。據說剛購入的時候殘破不堪，大概只有2個房間能夠住人。他們憑己力翻修，逐一讓每個房間變得宜居。一樓的起居室和客房原本曾是同一空間，是他們買房前的上一任住戶將它隔成了2間。為什麼會在該處安排客房仍是個謎，但蘇和先生決定繼續沿用。起居室1和2的部分，因為住久了會覺得膩，所以每5年就會換家具變更樣式。由於蘇的興趣是裁縫，因而裝設了窗簾和擺放抱枕等，增添屋內的溫度。

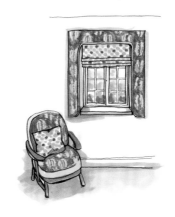

曾是2個兒子的房間。

家人相聚的空間，可以盡覽後院風光。

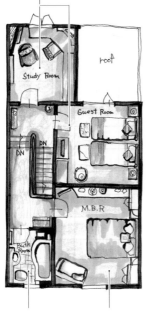

改裝成套房，當成客房使用。

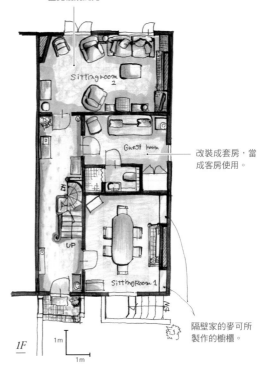

以前是房間，後來改裝成浴室。磁磚貼工相當出色。

蘇的裁縫作品令主臥室熠熠生輝。

隔壁家的麥可所製作的櫥櫃。

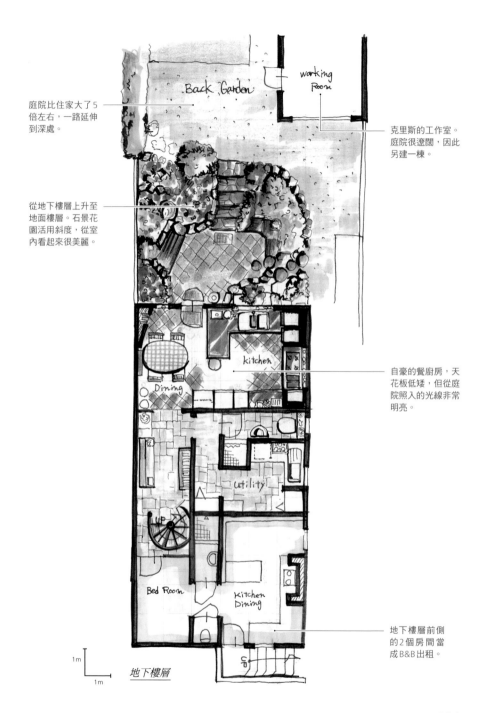

庭院比住家大了5
倍左右,一路延伸
到深處。

克里斯的工作室。
庭院很遼闊,因此
另建一棟。

從地下樓層上升至
地面樓層。石景花
園活用斜度,從室
內看起來很美麗。

Back Garden

working
Room

kitchen

自豪的餐廚房,天
花板低矮,但從庭
院照入的光線非常
明亮。

Dining

utility

UP

Bed Room

Kitchen
Dining

地下樓層前側
的2個房間當
成B&B出租。

1m

地下樓層

1m

104

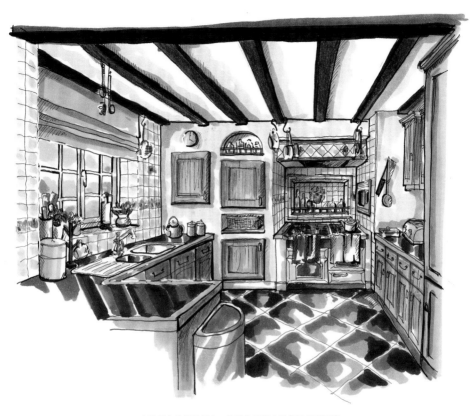

在爐具和水槽的前方，貼著有可愛向日葵的吸睛磁磚。

蘇和克里斯的家（地下樓層）

隔壁家的麥可將整個地下室當成工作用的倉庫，跟日常生活劃分開來；
蘇家裡的地下室則拿來當成家人的起居空間，一部分當成B&B（意為含
床鋪＆早餐的出租住宿）來經營。先生克里斯是一位磁磚匠師，他花了
長達4個月的時間，將廚房打造成滿意的空間。從地下樓層的餐廳可以
走向後院，爬上石景花園就能抵達地面的庭園。石景花園的石頭是克里
斯搬過來疊放的。這種有些獨特的庭園連接手法，使得從廚房、餐廳看
出去的景色令人印象深刻。原本曾是同一棟房屋，現在則劃分成了2個
家。這棟屋子如今由2組有著匠師男主人的夫妻，在每一天中珍惜孕育
並持續傳承。

episode

07

英國人各類生活風格的居住型態

居住於屋齡400年的家

在英國到處有著屋齡數百年的住家,人們也理所當然地在裡面生活。在漫長隨月中傳承居住的住家,會是由怎樣的人、以什麼方式居住著呢?

久經歲月的古老民房經常都會有茅草屋頂,這在英國全境皆可見到。此種工法自古即有,從前會使用英格蘭東部諾福克地區所採得的稻草,但近年則似乎多是東歐的進口商品。位於屋頂最上方的脊梁會做成雙層,並用小樹枝施做裝飾花樣。只要觀察這些設計,就能看出是由哪位師傅所打造,因此該處便成了匠師們展現手藝的舞台。偶爾會看到脊梁上放著用稻草做成的動物。稻草娃娃在過往曾是茅草屋頂尚未

付款的標記,其型態包括猴子、鳥、狐狸、貓頭鷹等,如今則會刻意擺放,以饗觀者。

本篇將會介紹蘇的家,上面鋪著茅草屋頂。2015年相遇時,她曾說5年後要重鋪屋頂。因為上次重鋪是在約40年前,如今屋頂早已嚴重朽壞。

2019年夏天,蘇花費6週的時間把整片屋頂重新鋪過。閃耀著金色光芒的新稻草,將會由下一世代傳承下去。

蘇的家

這棟小屋採用半木結構。天花板很低，但對身高不高的她來說剛剛好。外牆的每一格都可以分開粉刷，相當方便作業，因此蘇會自行維護，常保美觀。

2019年夏天已經重新鋪過屋頂。蘇換成了材質更堅韌的稻草，完工後的厚度不同，因此需要申請許可。

茅草屋頂。脊梁做成雙層，強化了防水性。裝飾性也很豐富。

兩截門（P125）

木條之間以小樹枝編條和十字塗法打底，施以灰泥粉刷。

竣工：　　　1624年
建築樣式：伊莉莎白·雅各賓樣式
住家型態：小屋（受保護建築，第II級）
地點　　　大莫爾文
家庭成員：女主人、女兒、2隻狗
購屋時期：1993年
購屋原因：工作因素
庭院：　　　庭院裡生長著許多跟住家同齡的大樹
初次造訪：2015年

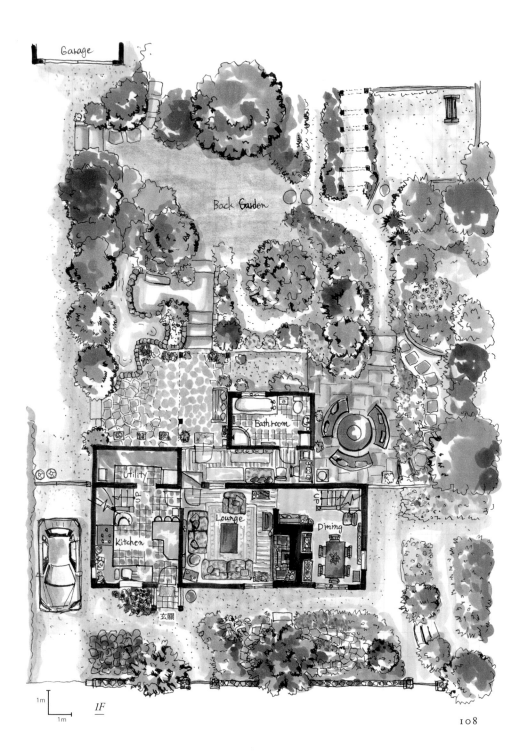

Garage

Back Garden

Bathroom

Utility

Lounge

Dining

Kitchen

玄關

1m
1m

1F

關於傳承歷史的住家

一樓的3個房間和二樓部分，屬於原本即有的空間。這棟房屋相當不可思議，屋內很小，在左右兩側卻都有樓梯。據說原本曾由2個家庭分住兩側，才會有2道樓梯。會客廳外面的走廊和浴室是之後增建的。來到後院，便會看到一整片前所未見的庭院風光。樹木多而巨大。無法一眼望盡的庭院如森林般鬱鬱蒼蒼，狗兒們精神奕奕地來回奔跑。打理庭院實在非常辛苦，因此蘇在家時，幾乎所有時間都會花在園藝上。聽說房屋剛落成時的屋主，曾經負責管理領主狩獵所使用的犬隻，因此這棟小屋至今仍有「克倫伯獵犬之家」的稱號。而以這間屋子為傲的蘇，也飼養著相同品種的狗兒。

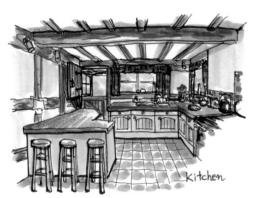

進入玄關後，馬上就是廚房。很可愛宜人的安排。

會客廳裡有巨大的壁爐。裝飾著許多可愛的古董小物和雜貨。

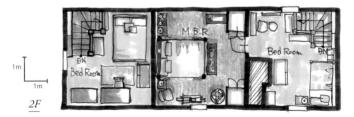

1m

1m

2F

二樓的天花板隨著屋頂傾斜。空間狹小，靠放著令人沉醉的床鋪。沒有走廊，3個房間彼此相連。

烏諾的家

夫妻倆曾經住在市區，但向來對鄉間生活懷抱著憧憬。
太太烏諾是拉小提琴的音樂家，一直尋求著演奏時不必
在意旁人的環境。在房子的徒步範圍內也有酒吧，兩人
對房屋和環境都相當滿意，甚至會想將這裡當成最終的
棲所。

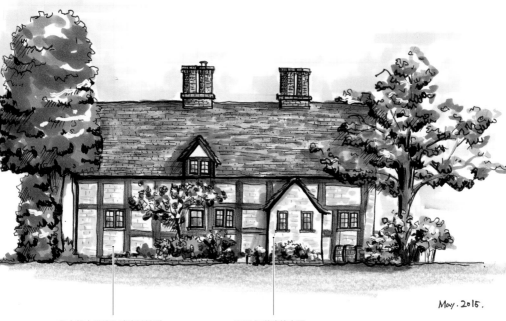

May. 2015.

在木條之間填入磚塊並粉刷。　　　　　　　　1960 年增建的玄關。

竻工：　　　1500 年代
建築樣式：都鐸樣式
住家型態：小屋
地點：　　大莫爾文
家庭成員：50 多歲夫妻
購屋時期：2005 年
購屋原因：周圍沒有住家的郊區，徒步範圍內有酒吧
庭院：　　住家就像座落於大自然內
初次造訪：2015 年

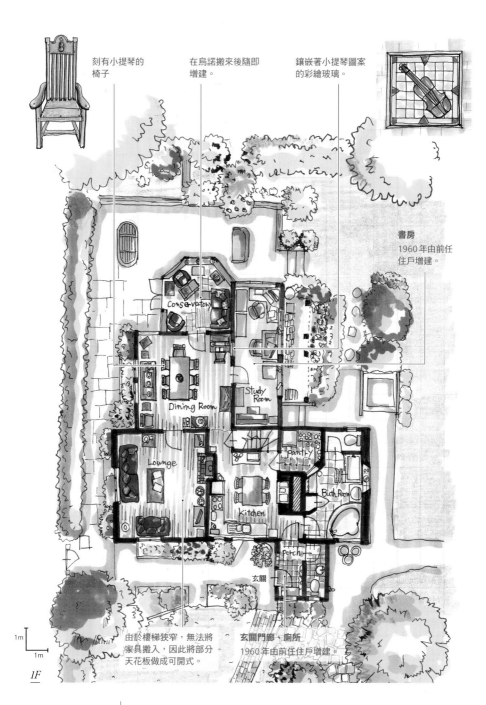

刻有小提琴的
椅子

在烏諾搬來後隨即
增建。

鑲嵌著小提琴圖案
的彩繪玻璃。

書房
1960年由前任
住戶增建。

Conservatory

Study
Room

Dining Room

Pantry

Lounge

Bath Room

Kitchen

Porch

玄關

1m

1m

1F

由於樓梯狹窄，無法將
家具搬入，因此將部分
天花板做成可開式。

玄關門廊、廁所
1960年由前任住戶增建。

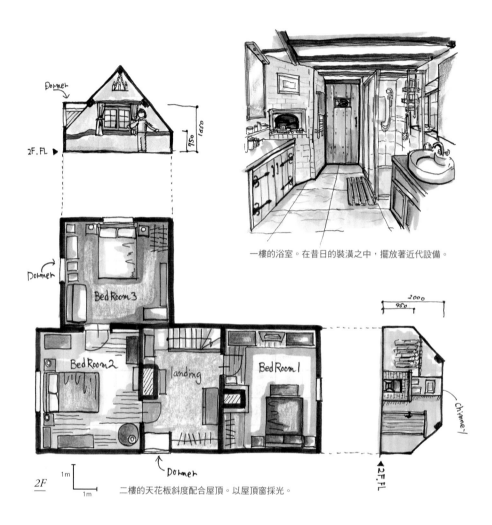

一樓的浴室。在昔日的裝潢之中，擺放著近代設備。

Dormer

2F.FL▶

2F

1m
1m

Dormer

Bed Room 3

Dormer

Bed Room 2

Landing

Bed Room 1

Dormer

二樓的天花板斜度配合屋頂。以屋頂窗採光。

2000
950

chimney

2F.FL

烏諾的家

建築物從最初就有的部分，包括了會客廳、廚房、浴室及上方二樓的3個房間。原始格局總覺得跟P107曾介紹過的蘇的住家很相似。後來的住戶擴建了餐廳，1960年則擴建了書房。烏諾夫婦只有增建有玻璃環繞的陽光房。隔著陽光房的玻璃屋頂看出去的天空相當美麗，令太太喜愛不已。家中各處點綴著小提琴圖案的裝飾和家具，營造出舒適愜意的空間。

珍妮的家

這裡是離城鎮有點距離的鄉間。珍妮是位醫生，她覺得置身大自然的簡單生活比較舒適。住家位在建地中央，屋齡約500年，大致上經過了3個時期的增建。古老的房屋會歷經數度增建，因此很難分類建築物所屬的時代。

左側的磚造建築是在1800年代增建。

1500年代的小屋，使用當地特有的藍里阿斯石。

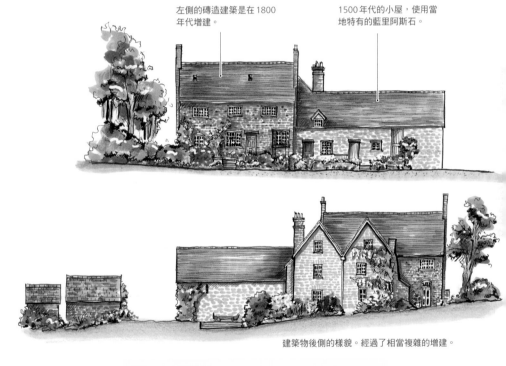

建築物後側的樣貌。經過了相當複雜的增建。

竣工：　　　1500年代
建築樣式：都鐸樣式（原始部分）
住家型態：獨棟住宅
地點：　　　亞芳河畔的比德福
家庭成員：女主人、長女（大學）、長男（大學）、二女兒（學生）
購屋時期：1994年
購屋原因：鄰近工作地點、擁有綠意豐沛的遼闊庭院
庭院：　　　應該有住家的10倍大
　　　　　　擁有蔬菜田、大型溫室，還有樹屋
初次造訪：2015年

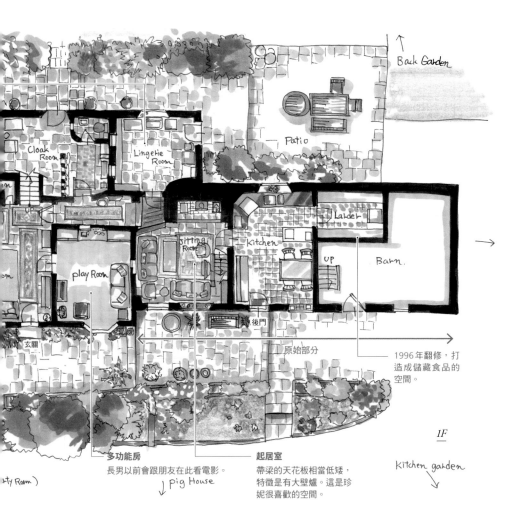

1996 年翻修，打
造成儲藏食品的
空間。

1F

Kitchen garden

多功能房
長男以前會跟朋友在此看電影。

起居室
帶梁的天花板相當低矮，
特徵是有大壁爐。這是珍
妮很喜歡的空間。

房屋格局刻寫著歷史

經過多次增建的住家格局相當複雜，但也能讓人盡情想像眾前人是基於何種考量而選擇
增建。珍妮翻修的部分包括將廚房天花板挑高，以及打造食品儲藏室。由於不需要使用
廚房上方的閣樓，因此可以拆除，將天花板挑高。珍妮在變高的牆面上用模板作畫，襯
托出變大的空間。其他空間則跟3個小孩自由劃分使用目的。住家位於大片土地的正中
央，坐擁草地遼闊的庭院、溫室、樹屋，以及田地，還養了豬隻和雞隻。管理庭院相當
費工，有時在太陽下山之後，還得在頭上裝手電筒繼續做事，但珍妮並不覺得辛苦。

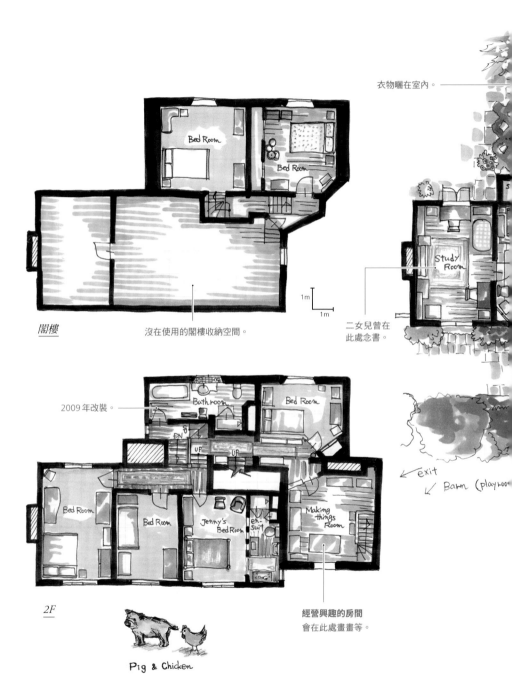

衣物曬在室內。

Bed Room

Bed Room

Study Room

1m
1m

閣樓

沒在使用的閣樓收納空間。

二女兒曾在
此處念書。

← exit
← Barn (playroo

2009年改裝。

Bathroom

Bed Room

Bed Room

Bed Room

Jenny's Bed Room

en-suit

Making things Room

2F

經營興趣的房間
會在此處畫畫等。

Pig & Chicken

英國人各類生活風格的居住型態
住家和庭院的連結

談起英國的庭院，相信許多人都會想到「英式花園」。英式花園並不是整頓得一絲不苟的庭院，而是將大自然持續變動的美感納入考量，透過規劃以融入景色之中的庭院。

英國的庭院有各種大小和規模，分成前庭和後院。前庭點綴著住家的正面，可供往來行人和訪客欣賞。後院則是無法從外面看見的私人庭院，能帶來驚喜。

若問起英國人搬家的原因，得到的答案經常都是對於庭院的期待，例如「上一個家的庭院太小，想要更寬闊的庭院」等。問起假日都做些什麼，也經常會聽到「園藝」這個答案，可以感覺得出來，庭院是跟住家一樣重要的場所。

園藝季節從春季直到秋季，6月天亮的時間大約從早上4點直到夜晚10點左右。

英國人相當幸運，擁有可以在上班前、下班後進行園藝的環境。在多雨且冬季漫長的英國，能夠待在戶外享受庭院的時期有限。為此，該怎麼從室內欣賞到庭院就顯得相當重要，室內和戶外的連結方式亦備受重視。

伊比的家

伊比希望過著享受園藝的生活，因此搬進了這棟房子。
她配合一天之中日光的變化，打造出各個能夠棲身的空
間，並且翻修室內，以求在無法外出的日子也能感受到
庭院。

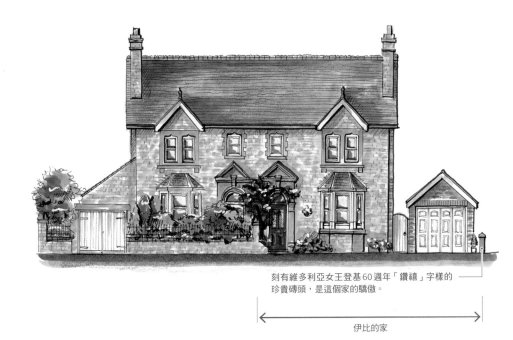

刻有維多利亞女王登基60週年「鑽禧」字樣的
珍貴磚頭，是這個家的驕傲。

伊比的家

竣工： 1897 年（維多利亞女王登基60週年當年）
建築樣式：維多利亞樣式
住家型態：雙拼住宅
地點： 大莫爾文
家庭成員：50多歲夫妻、2個小孩已經獨立、2隻狗
購屋時期：1993 年
購屋原因：夢寐以求的住家和寬廣的庭院
庭院： 可以看見莫爾文山丘
初次造訪：2015 年

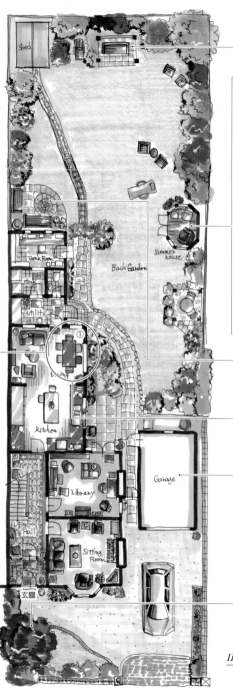

藤蔓棚
白天時的最佳位置。

夏屋
設於庭院內的小木屋。英國在偏熱的日子裡濕度也不高,因此待在日蔭下會很涼爽。置身此處,可以從住家外的另一個空間享受庭院。在英國,大到某種程度的庭院,有很高的機率會出現夏屋,設計和尺寸皆多彩多姿。伊比喜歡待在這裡喝茶、看書。

露台
早晨時的最佳位置。籠罩在晨光中的「莫爾文山丘」相當美麗。

待在家裡時的最佳位置
購屋後馬上設置的窗戶①,用來觀賞庭院感覺相當特別。

車庫
車庫在2012年改造成融入景觀的磚造建築,看起來就像是庭院景色的一部分。

位於前庭的識別樹木有著紅葉。這是伊比最愛的樹。

1F

1m

1m

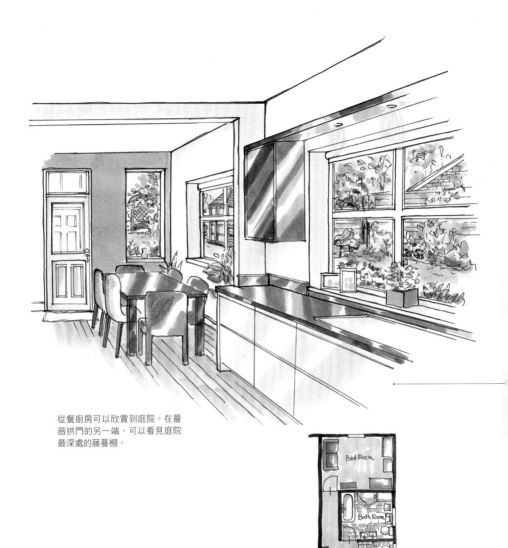

從餐廚房可以欣賞到庭院。在薔薇拱門的另一端，可以看見庭院最深處的藤蔓棚。

將庭院帶進室內

我在 2015 年初次造訪時，餐廳、廚房原本是隔開的空間。餐桌的位置跟當時相同，這是伊比最鍾愛的地點。搬進來時曾是牆壁的位置，如今設置了能夠遠眺庭院深處的窗戶（P118圖示①）。接著在 2018 年，為求更能感受遼闊的庭院，而將餐廳、廚房改為開放式，翻修成寬敞時髦的空間。想辦法將引以為傲的庭院帶進室內，可說是相當重要的事。

Bed Room

Bath Room

DN

Bed Room

Study Room

M.B.R

1m
1m

2F

episode

09

英國人各類生活風格的居住型態

陽光房

在英國，最受珍視的「陽光房」是能夠聯繫住家和庭院的空間。所謂「陽光房」，就是四周環繞著玻璃壁面和天花板，用來曬太陽的空間。它源自18世紀前後，最初是為了保存從南歐帶回英國的珍稀植物所打造的溫室。

其後，它成為英國貴族的身分象徵而流行了起來。最後，陽光房也進入到庶民的居住空間。在經常下雨或陰天的英國，陽光顯得珍貴。能在室內隔著玻璃曬到日光的空間相當具有魅力。另外，對熱中庭院生活的英國人而言，一個能從室內盡情欣賞庭院的空間，實在令人憧憬。

增建陽光房並不需要提出申請。因此經常可以看到住家的後

院加設陽光房。

陽光房可以發揮諸如第二客廳、餐廳、洗衣間等各種不同功能。每間房屋都可以自由安排適合的外型和設計。有了陽光房，居住空間會變得更加充實。不過由於陽光房夏熱冬冷，熱能效率不佳，因此在講求「環保」的現今，都會建議將屋頂換成玻璃之外的材質。

妮琪和保羅的家

這間老屋自1797年起歷經各任住戶的擴建，發展成了環抱庭院的L形住家。現任住戶妮琪和保羅在2002年加蓋了陽光房。男主人保羅的職業是園藝師。在他巧手打理的庭院另一頭，可以看見隔壁農園自在過活的羊群景色，坐擁豐饒的自然環境。為了盡情欣賞這番美麗的風景，而將陽光房配置於廚房旁邊，發揮著餐廳的功能。一邊眺望著自豪的庭院，一邊享用從家庭菜園採收的食物，讓人感覺心靈十分富足。

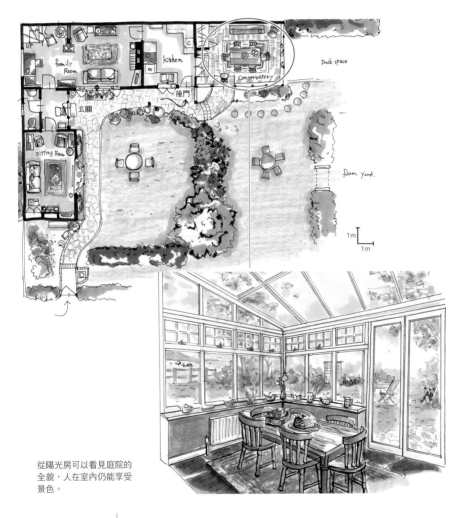

從陽光房可以看見庭院的全貌，人在室內仍能享受景色。

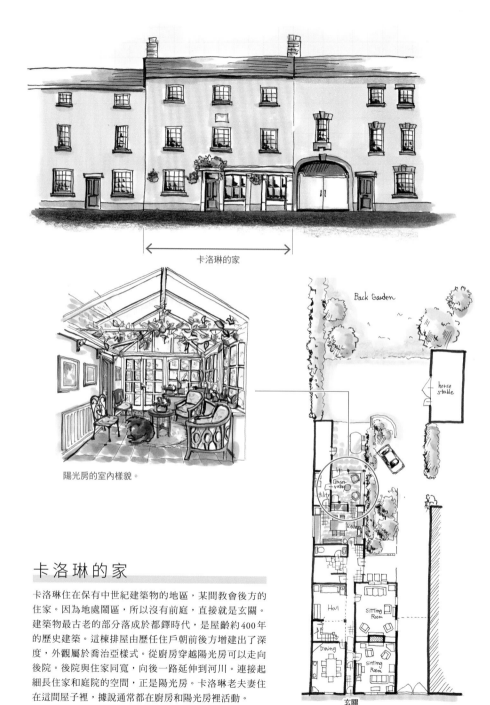

卡洛琳的家

陽光房的室內樣貌。

Back Garden

horse stable

Conser-vatory

Utility

Kitchen

Hall

Sitting Room

Dining

Sitting Room

玄關

Road

卡洛琳的家

卡洛琳住在保有中世紀建築物的地區，某間教會後方的
住家。因為地處鬧區，所以沒有前庭，直接就是玄關。
建築物最古老的部分落成於都鐸時代，是屋齡約400年
的歷史建築。這棟排屋由歷任住戶朝前後方增建出了深
度，外觀屬於喬治亞樣式。從廚房穿越陽光房可以走向
後院。後院與住家同寬，向後一路延伸到河川。連接起
細長住家和庭院的空間，正是陽光房。卡洛琳老夫妻住
在這間屋子裡，據說通常都在廚房和陽光房裡活動。

從後院看出去的陽光房。

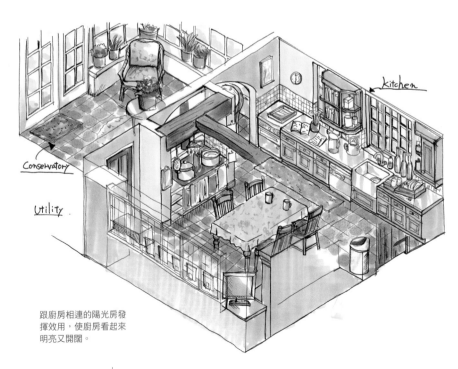

跟廚房相連的陽光房發
揮效用,使廚房看起來
明亮又開闊。

後院物品

此處將介紹在英國庭院中經常可見的日常用品。
庭院不僅能蒔花弄草，還可以用來曬衣服，
或者當成全家聚會的地點。
而且還會有許多動物跑來庭院裡玩耍。

曬衣服
（P125）

兩截門
（P125）

烤肉用具
好天氣時一定要
烤肉。

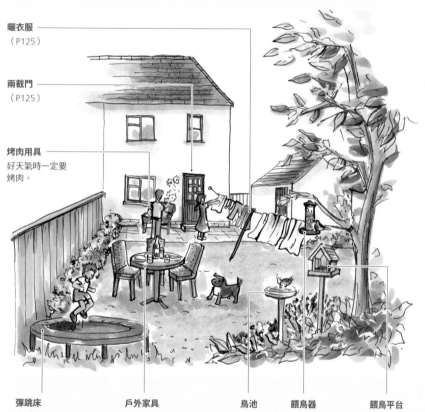

彈跳床
家裡若有小孩，有極
高機率會擺放。

戶外家具
桌椅是在庭院裡愜意
放鬆時的必需品。

鳥池　餵鳥器　　　餵鳥平台
市面上買得到各類設計的餵食器具，可以吸引可愛
的鳥兒前來。前庭、後院可說絕對都會擺放。

兩截門 Stable door
從前馬廄所使用的門，如今會看到人們將它拿來當後門或是用於小屋（cottage）。門片分成上下段，亦可只開闔上段。這對有小孩和寵物的家庭相當方便。

旋轉式曬衣架 Rotary Airer
將衣物晾在戶外時，主流做法是在屋牆或矮牆上拉繩晾衣，或是將曬衣架（以正方形骨架撐起繩子，可以折疊）插入地面固定的形式。這兩種做法在不晾衣物時都可以折疊收放，不會影響庭院景觀。

想邀來庭院裡的動物

各式各樣的動物都會跑來庭院玩耍，
此處介紹人氣最旺的動物朋友。

知更鳥 Robin
聖誕節的象徵，在英國最受喜愛的鳥兒。據說寄宿著前人的靈魂。

烏鶇 Blackbird
因叫聲優美而受歡迎。

藍山雀 Tits
因外觀美麗而受歡迎。

刺蝟 Hedgehog
長相可愛且會幫忙吃害蟲，向來備受喜愛。

松鼠 Squirrel
灰色松鼠經常可見，紅松鼠則很罕見。

熊蜂 Bumblebee
外型圓滾滾的，生性沉穩。會幫忙傳播花粉，因此很受歡迎。

英國人各類生活風格的居住型態

高齡者的住家

英國人在一生當中會數度換房，但當年事已高，只剩下夫妻倆或獨自居住之際，又會選擇在怎樣的住家過生活呢？

開車穿梭於市區時，總會看見平房（Bungalow）群聚的區域。平房是許多年長者會選擇的住宅形式。在早期住家大量留存的英國，許多房屋都是有樓梯的分層式住宅，因此長者會更偏好單層的平房。

當然也有人會靠著家人或外力，在住慣的家中繼續生活。此外，雖然也可以選擇跟孩子一起住，但在獨立心態較強的英國，這並不算是常態。若是選擇一起住，主要是以房間數量夠多、能跟彼此分開居住的大型住家較為常見。

假如要繼續住在老房子裡，就必須重新裝修。英國的主流格局是將盥洗空間安排在二樓，因此若對上下樓梯感到擔憂，就必須予以因應。可以增設樓梯升降機，或是庭院還有空間，亦可在一樓增建浴室，將環境調整成只在一樓便可完成生活起居。假如缺乏家人能夠就近支援的條件，則會選擇入住安養設施或有照養服務的住宅等。

寶琳的家

寶琳高齡90歲，但仍獨自一人居住。女兒凱倫的家（P134）位於車程10分鐘處，她每週會過來2次左右，協助採買、整理庭院等生活事宜。即使在不出門的日子，寶琳仍然習慣每天打扮得漂漂亮亮，是一位很棒的老奶奶。

竣工： 1928年
建築樣式：戰間期
住家型態：獨棟住宅（公營住宅）
地點： 撒騰罕
家庭成員：老婦人（90歲）
購屋時期：1970年
購屋原因：離婚
庭院： 前庭與後院
初次造訪：2015年

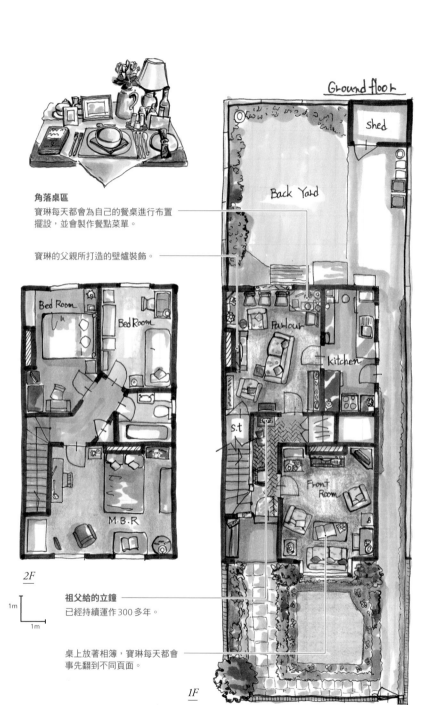

角落桌區
寶琳每天都會為自己的餐桌進行布置
擺設,並會製作餐點菜單。

寶琳的父親所打造的壁爐裝飾。

2F

1m

1m

祖父給的立鐘
已經持續運作300多年。

桌上放著相簿,寶琳每天都會
事先翻到不同頁面。

1F

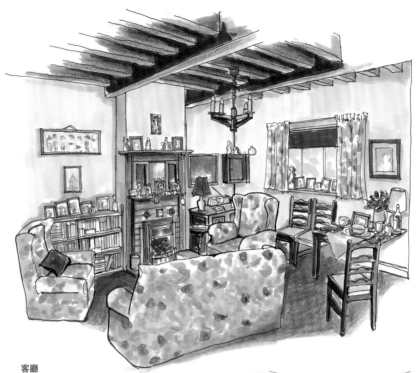

客廳
天花板的梁是裝飾梁，使用了附近鐵道路線
棄用的材料。壁爐的木材裝飾是寶琳的父親
所製作。寶琳每天有大半的時間都會待在這
個空間裡。

後來的寶琳

我在2015年時造訪這裡，2年後再度拜訪寶琳
的女兒凱倫，得知寶琳以92歲高齡辭世了。
即使必須躺在床上過生活，寶琳仍會穿上漂
亮的衣服和外套、戴上耳環，直到最後都活
得很有自己的風格。3個小孩將這間房子裡的
家具加以分配，寶琳的祖父所傳下的立鐘和
大海攝影集都放在凱倫家裡。由於房子是公
營住宅（Council House），據說已經還給了市
政府。

前廳
桌上擺放著大海的攝影集，每天都會翻到不同頁
面。寶琳說她會看著這本書，思念在船上工作的
女兒。

蜜雪兒的家

蜜雪兒高齡80多歲，幾年前先生過世之後便獨自一人居住。住在附近的兒子夫妻會協助她採買等事務。前後側各有1個房間，是形式最簡約的排屋。

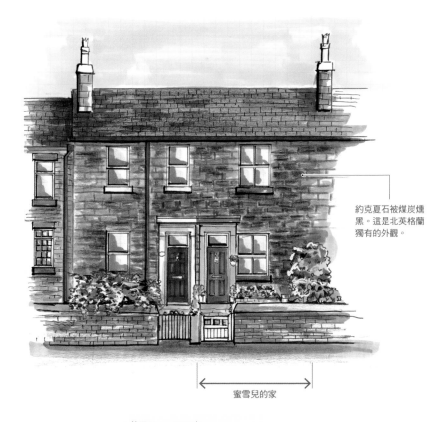

約克夏石被煤炭燻黑。這是北英格蘭獨有的外觀。

蜜雪兒的家

竣工：　　　1870 年
建築樣式：維多利亞樣式
住家型態：排屋
地點：　　　蓋斯利（里茲近郊）
家庭成員：老婦人（80 歲）
購屋時期：1993 年
購屋原因：夫妻倆便於生活的住家
庭院：　　　前庭、私人道路沿線的植栽
初次造訪：2013 年

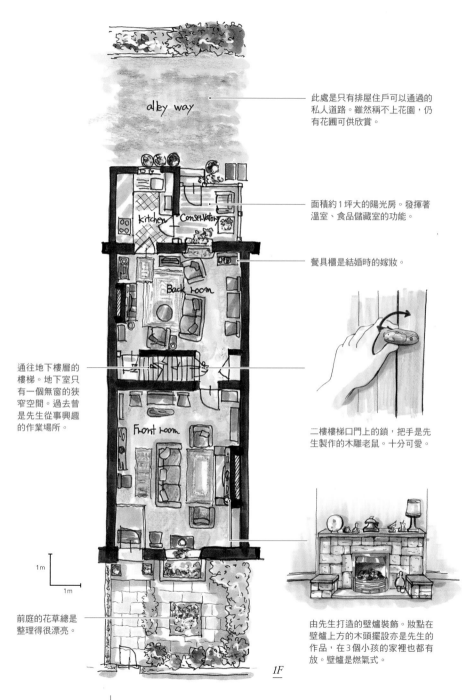

alley way

此處是只有排屋住戶可以通過的私人道路。雖然稱不上花園，仍有花圃可供欣賞。

面積約1坪大的陽光房。發揮著溫室、食品儲藏室的功能。

kitchen　Conservatory

餐具櫃是結婚時的嫁妝。

Back room

通往地下樓層的樓梯。地下室只有一個無窗的狹窄空間。過去曾是先生從事興趣的作業場所。

Front room

二樓樓梯口門上的鎖，把手是先生製作的木雕老鼠。十分可愛。

1m
1m

前庭的花草總是整理得很漂亮。

1F

由先生打造的壁爐裝飾。妝點在壁爐上方的木頭擺設亦是先生的作品，在3個小孩的家裡也都有放。壁爐是燃氣式。

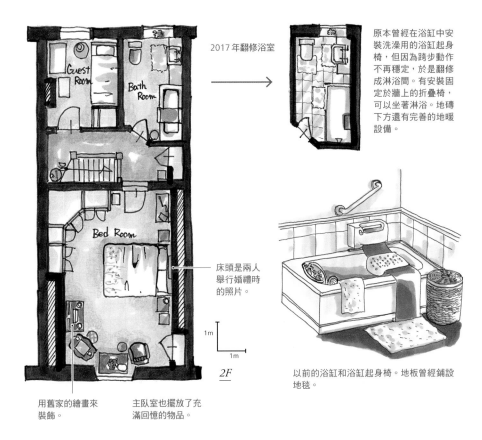

2017 年翻修浴室 →

原本曾經在浴缸中安裝洗澡用的浴缸起身椅，但因為跨步動作不再穩定，於是翻修成淋浴間。有安裝固定於牆上的折疊椅，可以坐著淋浴。地磚下方還有完善的地暖設備。

床頭是兩人舉行婚禮時的照片。

1m
1m

2F

用舊家的繪畫來裝飾。

主臥室也擺放了充滿回憶的物品。

以前的浴缸和浴缸起身椅。地板曾經鋪設地毯。

蜜雪兒的家

我每次前往英格蘭時，總會上門叨擾我的朋友 Megumi。這是 Megumi 老公的繼母的住家。繼母的丈夫已經過世，他以前的興趣是做木頭工藝，因此家中充滿了先生的作品與回憶。一如既往的簡單格局，還有環繞著壁爐的古董家具擺設，完整保留了英國舊時的美好氣息。近期基於安全考量，已經將浴室的浴缸翻修成淋浴設備，使住家環境變得更加完善。蜜雪兒最喜歡花，小小的前庭有著繽紛的花朵，室內也少不了花，總是歡迎著我。

夢想的住家

房屋持有者是曾經當過市長的人物，如今已年過80歲，與再婚對象及2頭大麥町犬一起同住。這是昔日領主所住的莊園大宅，歷史悠久，曾是這地區的象徵性建築。男主人說以前曾住在維多利亞時代的住家，但他得知父親向來憧憬的這棟房子正在出售，便決定買下。他談到，父親一直表示「好想住在那個家裡」，而他曉得這是自己實現父親心願的最後機會。傳承居住的古老住家，同時也會將人們的念想隨著時間傳遞下去。在那一次的機運裡存在著夢想。

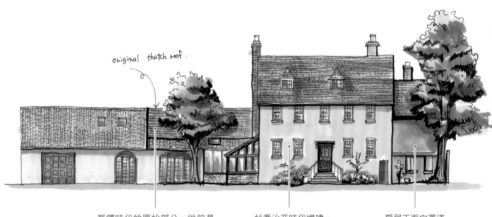

original thatch roof.

都鐸時代的原始部分。從前是
茅草屋頂。

於喬治亞時代增建。

房屋正面向著道
路。目前出租給
別人。

竣工：　　　1550年
建築樣式：都鐸・喬治亞樣式
住家型態：獨棟住宅
　　　　　　（受保護建築，第II級）
地點：　　　劍橋
家庭成員：80多歲老夫妻
購屋時期：1980年
購屋原因：亡父所憧憬的住家
庭院：　　　從前附近一帶都是這棟房屋的土地，
　　　　　　因此非常遼闊
初次造訪：2013年

episode

II

英國人各類生活風格的居住型態

居住於 1930 年代的市營住宅

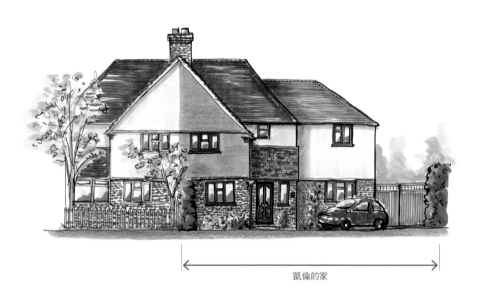

凱倫的家

這棟房子在１９３０年竣工當時，屬於地區計畫中的市營住宅，因此在這個區域有著成排相同設計的住家。當時計畫的主旨是「自給自足」，因而規劃了大片庭院，以便人們打造家庭菜園等。在這個前市營住宅地區，如今有些人已經持有房屋，也有人仍在租賃市營住宅，兩種類型似乎都有。住在此處的凱倫夫妻，在國家推動「持有房屋政策」並推行購買市營住宅的時期買下了房子。由於當時提倡擁有自家房產，他們才能以便宜的價格買到這種規格的市營住宅。太太以前是廚師，她很中意能夠打造家庭菜園的庭院。

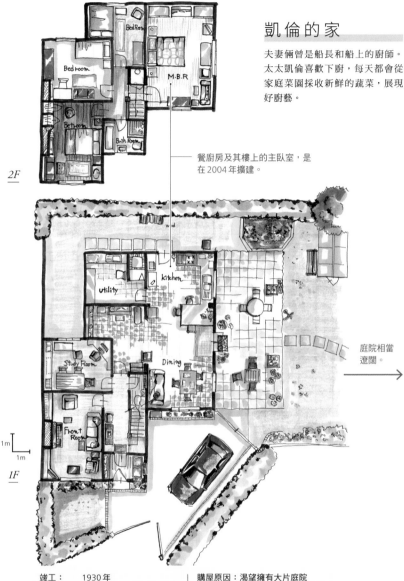

凱倫的家

夫妻倆曾是船長和船上的廚師。
太太凱倫喜歡下廚,每天都會從
家庭菜園採收新鮮的蔬菜,展現
好廚藝。

2F

餐廚房及其樓上的主臥室,是
在 2004 年擴建。

庭院相當
遼闊。→

1F

竣工: 1930 年	購屋原因:渴望擁有大片庭院
建築樣式:戰間期	庭院: 從一開始便按計畫保留寬
住家型態:雙拼住宅(保護區)	廣的空間,以便打造家庭
地點: 撒騰罕	菜園
家庭成員:夫妻,3 名女兒已經獨立	初次造訪:2015 年
購屋時期:1987 年	

episode

I2

英國人各類生活風格的居住型態

安住於窄船

在英國各地皆可欣賞到運河（Canal）風光。從美麗的田園到都市中心，流向各地的運河形成了英國的一項魅力。

從18世紀到19世紀，利用運河來運送物品曾經是主流做法。

在運河上所使用的船稱之為「窄船」，這是一種寬約2公尺的細長船隻。窄船的歷史與工業革命息息相關，最初建造運河，便是為了將北英格蘭工業興盛的都市與河川串聯起來。有運河的地區日漸拓展，在1805年連接起了伯明罕與倫敦。船隻曾由馬匹用繩索在前方牽引。換句話說，當時船隻是以人類走路的速度在移動。負責這項工作的人稱為船夫，也由於薪水不高，而開始在

運貨的同時住在船上。全盛期曾經有4萬多人以船夫為業，並以船為住家，但後來隨著鐵路普及而衰微。

不過，1968年的《運輸法》掀起了運河復興並朝休閒發展的動向，使各地的運河獲得重建，到了今日，英國全境皆已整建可以搭乘窄船旅行的環境。而亦有一批人以船為家，形成了另一種居住型態。

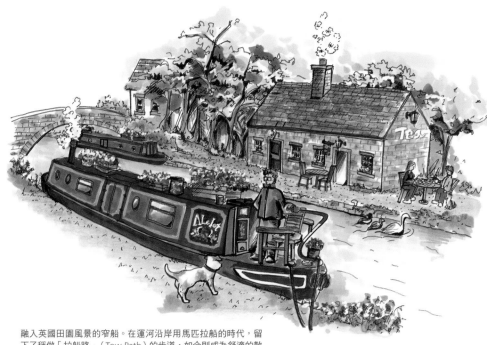

融入英國田園風景的窄船。在運河沿岸用馬匹拉船的時代，留下了稱做「拉船路」（Tow Path）的步道，如今則成為舒適的散步道路。運河沿岸之所以有許多酒吧，也是因為過去船夫族群有使用需求。

貨運時代的窄船

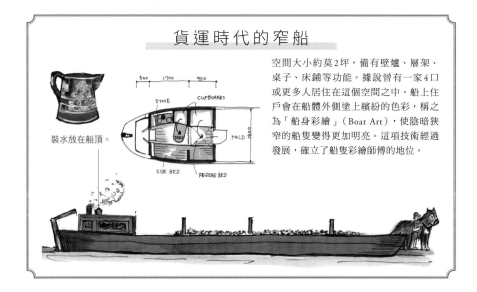

裝水放在船頂。

STOVE
CUPBOARDS
TABLE
HOLD 1800
SIDE BED
FOLDING BED

空間大小約莫2坪，備有壁爐、層架、桌子、床鋪等功能。據說曾有一家4口或更多人居住在這個空間之中。船上住戶會在船體外側塗上繽紛的色彩，稱之為「船身彩繪」（Boat Art），使陰暗狹窄的船隻變得更加明亮。這項技術經過發展，確立了船隻彩繪師傅的地位。

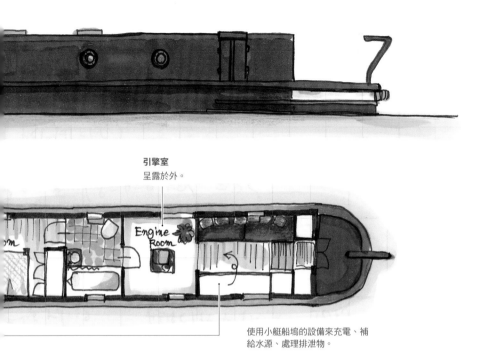

引擎室
呈露於外。

Engine
Room

使用小艇船塢的設備來充電、補
給水源、處理排泄物。

為窄船著迷
女子的獨居生活

這是一位從20歲初期就很憧憬住在船上，現今30多歲的女性獨居之處。她展開船上
生活已經12年了。當我問起為何選擇在船上生活時，她回答：「沒有理由呀。就是
喜歡而已。」她會下船換騎腳踏車去上班，由於每週上班5天，不太能夠移動船隻，
令她感到相當可惜。船是買中古的，牆面的木板與廚房都繼續使用，室內裝潢則是
DIY。她很喜愛窄船的歷史，隨處都採用當年的風格。將如今通常會藏起來的引擎
室外露，同樣是昔日手法。在船上的生活，必須設法嫻熟運用有限的空間，但她擅
於此道，住得非常愉快。

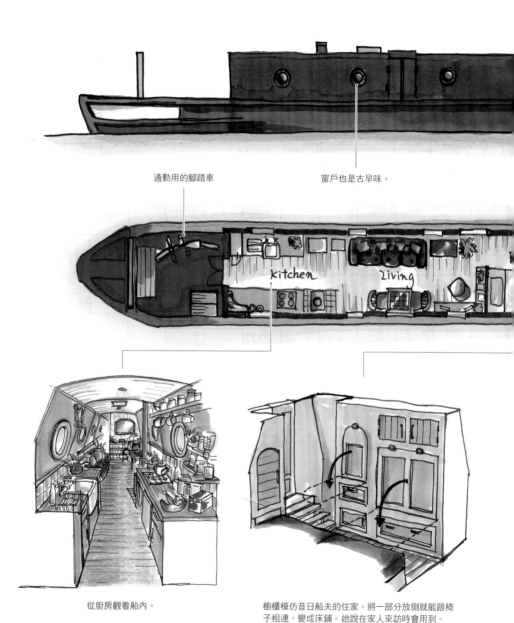

通勤用的腳踏車

窗戶也是古早味。

kitchen

living

從廚房觀看船內。

櫥櫃模仿昔日船夫的住家。將一部分放倒就能跟椅子相連，變成床鋪。她說在家人來訪時會用到。

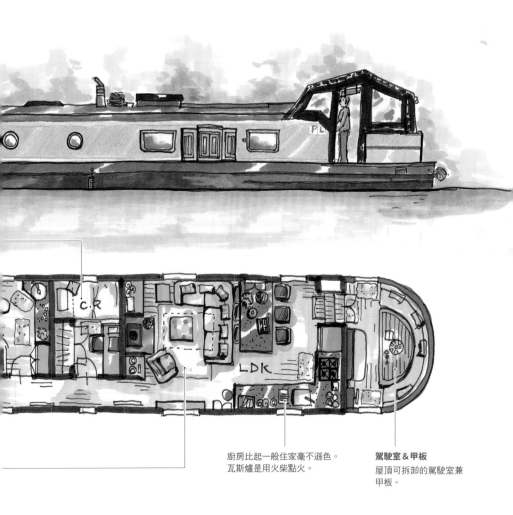

廚房比起一般住家毫不遜色。
瓦斯爐是用火柴點火。

駕駛室＆甲板
屋頂可拆卸的駕駛室兼
甲板。

選擇住在船上的家庭

我在英格蘭西部伍斯特的小艇船塢，遇見了住在寬船（Widebeam Boat）上的一家三
口。寬船的寬度比窄船大，由於船身頗具寬度，無法進入運河，因此僅限在河川中
行駛。不過由於此處與英國最長的河川塞文河相連，據說航行起來十分暢快。一年
前，全家人開始在這艘由男主人規劃裝潢的新船屋展開生活。在那之前全家人曾經
住在排屋，並會利用假期搭窄船旅行，後來則希望轉為完全的水上生活。最大的魅
力就是不必打包行李，可以帶著整個家踏上旅程。據說他們是靠出租事業在維持生
計。13歲的獨子會從船隻停泊的小艇船塢去學校上學。比起窄船，寬船因為夠大而
很穩定，住起來會更舒適。

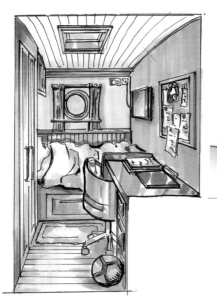

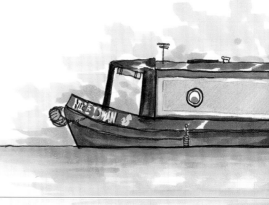

兒子的房間
約1.5坪的空間裡，書桌、收納空間、床鋪
一應俱全，光線會由天窗和窗戶照入。

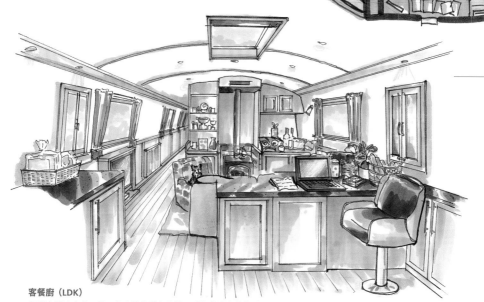

客餐廚（LDK）
起居空間大小約6坪，中央是廚房和壁爐。感覺非常寬敞舒適。

船屋社群

小艇船塢散布各處，用於停泊船隻。這裡大致上是停放船隻，以及諸如充電等補充資源的空間，同時也是停船者能夠創造社群，構築起「住宅區」式聯繫的可貴地點。此處是位在倫敦攝政運河沿岸的金斯蘭德停船場。據說其緣起可追溯至1820年，雖然曾一度衰微，但在1980年由地方政府復興，進入21世紀後，由於這一帶周邊重新開發而再次整頓。基於此故，金斯蘭德坐擁一大片近代公寓大廈。停船空間可容納23艘船，住著40人，包含住宿船、度假船等形形色色的船隻。泊位也沒有硬性規定，據說大家都會互相禮讓，時而變動。金斯蘭德停船場的特徵是社群關係很緊密。包括浮於水面的共用花園和田地、共用洗滌空間、外設起居空間等，這裡具備供人們交流的地點，能夠共享情報消息。據說甚至還會舉辦會議，由居民各司其職，但基本上是由喜歡做跟做得到的人來負責。

Kingsland Basin Mooring

2018. 2019

60多歲夫妻
以前常游泳的先生很喜歡水。
在尋找河畔公寓的時候，突然想到可以在船上生活。

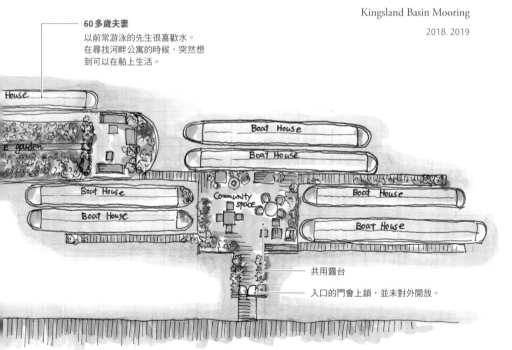

共用露台

入口的門會上鎖，並未對外開放。

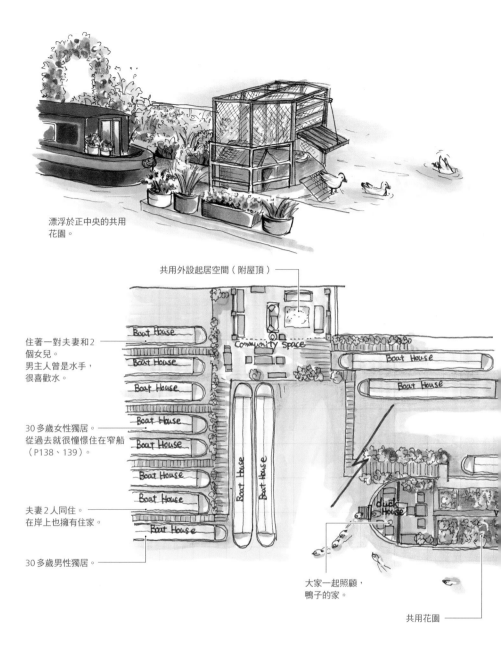

漂浮於正中央的共用
花園。

共用外設起居空間（附屋頂）

Boat House

Community space

住著一對夫妻和2
個女兒。
男主人曾是水手，
很喜歡水。

Boat House

Boat House

Boat House

30多歲女性獨居。
從過去就很憧憬住在窄船
（P138、139）。

Boat House

Boat House

Boat House

Boat House

Boat House

Boat House

Boat House

Boat House

Boat House

dUCk House

夫妻2人同住。
在岸上也擁有住家。

30多歲男性獨居。

大家一起照顧，
鴨子的家。

共用花園

※整體畫得較短。實際上會再寬廣一些，並有更多船隻。

來去窄船住一晚

　　我想實際體驗在船上生活是什麼感覺，因而從「Airbnb」（※註解）尋找有在出租窄船住宿的屋主。我從為數眾多的船隻出租者中選擇了一位女性屋主，她的窄船停泊在交通便利的地點。我租用3天2夜，費用約5萬5千日圓。船隻位於倫敦市區帕丁頓車站後方，人稱「小威尼斯」的絕佳位置，畢竟會租下一整艘船，因此不妨以倫敦飯店的價格來考量費用。住宿客僅會在停泊於運河沿岸的船上過夜，不會操縱船隻。運河最原本的享受方式是在移動的船隻上欣賞美景，但住在船上也能擁有近似的體驗。

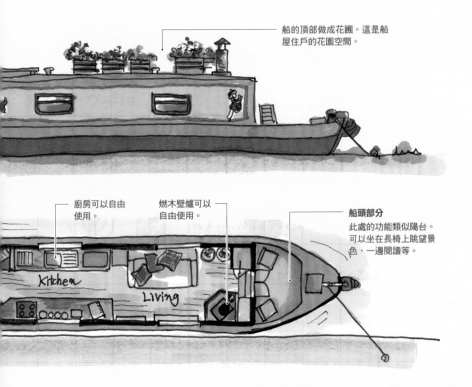

船的頂部做成花圃。這是船屋住戶的花園空間。

廚房可以自由使用。

燃木壁爐可以自由使用。

船頭部分
此處的功能類似陽台。可以坐在長椅上眺望景色，一邊閱讀等。

kitchen

Living

※Airbnb服務的「bnb」取自「B&B」一詞，意思是「Bed and Breakfast」。這套做法源自於英國，許多家庭都會將家裡的房間拿來出租營利，供應住宿與早餐。「Airbnb」服務的許多房源，其實都沒有附早餐。在全球各地都有屋主提供房源，使用者可以就「想住得便宜」、「想住特殊房源」等各種需求來尋找住宿標的。屋主亦是將空房間拿來經營，因此會獲得收入。

入住當天，女性屋主將船的鑰匙交給我，並為我說明船內空間。據說她在岸上也擁有住家，僅在不使用船隻的時期拿來出租。她用英國著名的油漆廠商「FARROW& BALL」的油漆，把室內外粉刷得美輪美奐。廚房是用火柴來點燃瓦斯。當時是 4 月的寒冷日子，用壁爐生火極為溫暖，非常舒適。由於不能浪費水資源，在淋浴、上廁所時必須留意，但不至於受限。早上，我聽見鴨群在船頂喧鬧跑跳的聲音而醒來，這也讓人感到很新鮮。從窗戶可以看見水面的景色，身在市中心卻能與自然融為一體，令人感到相當不可思議。如果能夠就這樣一邊生活，一邊在英國各地緩緩移動，相信必定能以優雅的心情享受每一天。

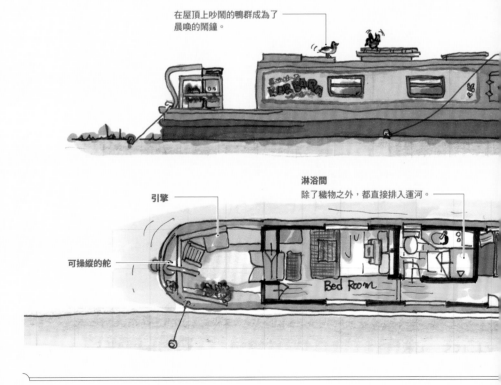

在屋頂上吵鬧的鴨群成為了
晨喚的鬧鐘。

淋浴間
除了穢物之外，都直接排入運河。

引擎

可操縱的舵

Bed Room

episode

13

英國人各類生活風格的居住型態

安住於馬廄屋

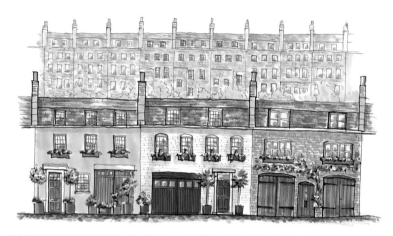

馬廄屋位於排屋後院的對面那一側。這在過去曾是馬廄，因此特徵是玄關大門旁會有一扇開口極寬的門。裝飾性也相當豐富，可以看出人們持續傳承居住的愉快之情。

造訪倫敦市區時，在氣派排屋的後側會看到成排過去曾經是馬廄，被稱為「Mews House」的建築物。

這種建築物原本是拿來安放排屋主人所使用的馬車和馬。當時會將一樓用來放馬和馬車，二樓則供隨侍的幫傭生活起居並存放馬糧。馬車這種交通工具始於17世紀，在19世紀鼎盛發展，直到汽車出現為止都是主要的移動手段。因此在當時，馬廄曾是不可或缺的建築。它們至今仍然存在，人們會在建築物的上層加蓋或是翻修室內，不斷傳承居住。位於市中心的馬廄屋，如今已成了高級房源。

羅伯特的家

常春藤覆滿房屋，一路延伸至屋頂花園。一樓是夫妻所
經營的建築師事務所，利用馬廄屋特有的巨大開口部分
來裝設玻璃，呈現對外開放的形式。

外牆從一樓到屋頂花園
覆滿了常春藤。

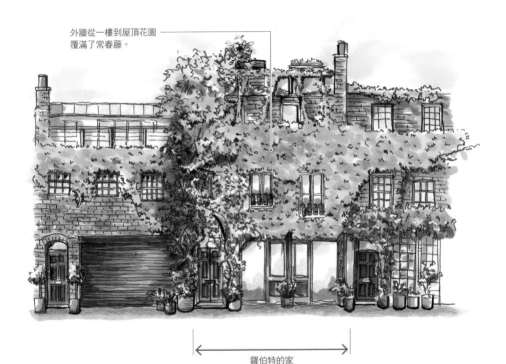

羅伯特的家

竣工：　　　1800 年代初期
建築樣式：無
住家型態：馬廄屋
地點：　　　倫敦市區
家庭成員：夫妻、2 名小孩（已經獨立）
購屋時期：1982 年
購屋原因：地理位置佳，很有發展性的住家
庭院：　　　屋頂花園
初次造訪：2018 年

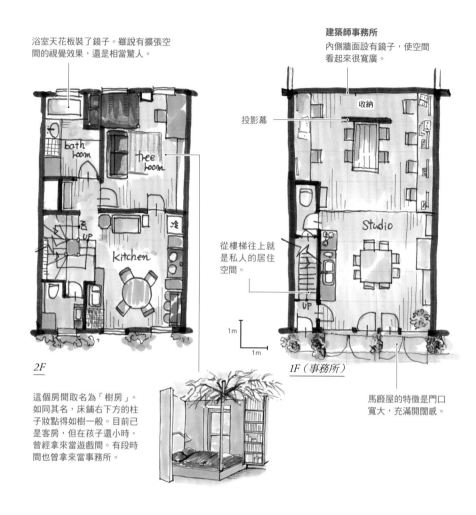

浴室天花板裝了鏡子。雖說有擴張空間的視覺效果，還是相當驚人。

建築師事務所
內側牆面設有鏡子，使空間看起來很寬廣。

收納

投影幕

從樓梯往上就是私人的居住空間。

2F

1F（事務所）

1m
1m

這個房間取名為「樹房」。如同其名，床鋪右下方的柱子妝點得如樹一般。目前已是客房，但在孩子還小時，曾經拿來當遊戲間。有段時間也曾拿來當事務所。

馬廄屋的特徵是門口寬大，充滿開闊感。

翻修成工作地點、住宅，至今38年

我在每年都會舉辦的「倫敦建築開放日」，造訪了這對夫妻開放參觀的住家。身為建築設計師的夫妻倆，對外公開了充滿創意的個人住所。他們在37年前剛搬來時，此處曾是兩層樓高的平面屋頂建築。一樓當成工作坊運用，二樓則是倉庫。據說兩人是從連廚房、浴室都沒有的階段開始改造。夫妻倆都是建築師，所以配合自身的需求逐步翻修。三樓和屋頂花園皆是自行增建。房屋最初落成於1800年代前期，在20世紀初葉曾因戰事損壞，留有修復的紀錄。目前一樓是兩人的建築師事務所，二樓以上則是居住空間。馬廄屋不會有花園，但他們打造了屋頂花園，感覺空間已很足夠。覆蓋在窗戶旁的常春藤成了自然的窗簾，據說鳥群也會來訪。

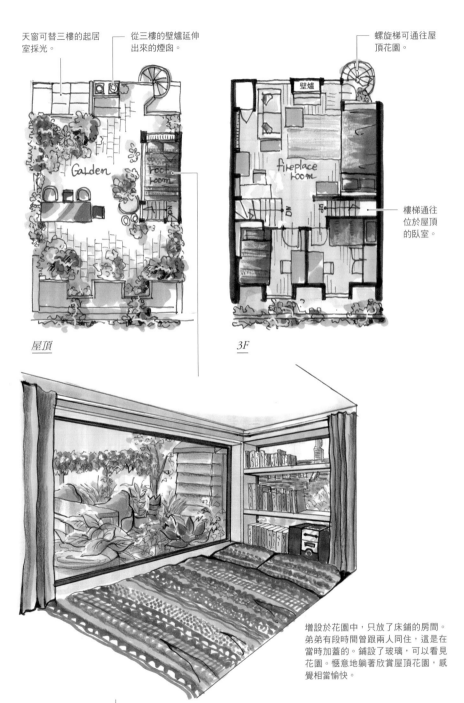

天窗可替三樓的起居
室採光。

從三樓的壁爐延伸
出來的煙囪。

螺旋梯可通往屋
頂花園。

Garden

roof room

壁爐

fireplace room

樓梯通往
位於屋頂
的臥室。

屋頂

3F

增設於花園中，只放了床鋪的房間。
弟弟有段時間曾跟兩人同住，這是在
當時加蓋的。鋪設了玻璃，可以看見
花園。愜意地躺著欣賞屋頂花園，感
覺相當愉快。

英國人各類生活風格的居住型態
安住於莊園大宅

足球廣場的下方是
室內游泳池。對外
開放。

1980 年落成
玄關風除室

1750 年落成
門廳，一樓兩房，
二樓兩房。

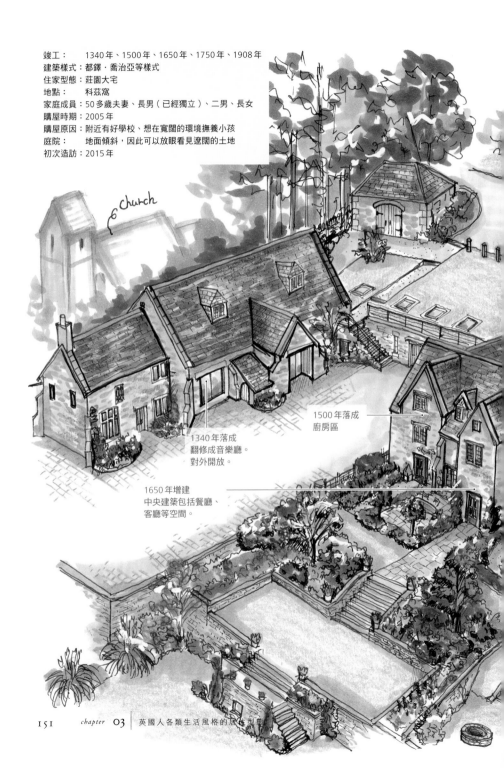

竣工：　　 1340年、1500年、1650年、1750年、1908年
建築樣式：都鐸・喬治亞等樣式
住家型態：莊園大宅
地點：　　 科茲窩
家庭成員：50多歲夫妻、長男（已經獨立）、二男、長女
購屋時期：2005年
購屋原因：附近有好學校、想在寬闊的環境撫養小孩
庭院：　　 地面傾斜，因此可以放眼看見遼闊的土地
初次造訪：2015年

church

1500年落成
廚房區

1340年落成
翻修成音樂廳。
對外開放。

1650年增建
中央建築包括餐廳、
客廳等空間。

「莊園大宅」是中世紀莊園（manor）領主所使用的宅邸。格局十分簡單，具有長方形的遼闊大廳，據說過去主人跟幫傭會一同居於其中。進入都鐸王朝後，新興貴族誕生，土地經過分配，領主得以建造更舒適的住所，那便稱為鄉間莊園（Country House）。

這是指如今仍然留於郊外田園地區的美麗宅第，直到20世紀初葉為止，人們建造出了各種不同的樣式。

我有朋友的朋友住在莊園大宅，因此便請對方帶我一起去。

房子位於科茲窩的山丘上，坐擁絕佳視野，寬闊的程度和景色令人驚嘆。氣氛宛如戲劇場景，但出來迎接我們的，卻是穿著休閒長褲和運動上衣的爽朗女主人。內部格局不能公開，所以我不會提，不過從門廳到最深處的廚房空間，只要將門全部打開就能筆直地看到盡頭。據說女主人很喜歡這一點，通風好所以很舒服。

為了妥善運用遼闊的土地，以及屋齡最古老的建築物，夫妻倆將該棟建築翻修成最新的公共設施。走進1340年落成的建築物內，便可看到備齊最新設備的音樂廳。該處用於出租營利。

除此之外，夫妻倆也挖掉住家後方的土地，做成室內泳池設施，同樣提供給附近的居民使用。著名的都市撤騰罕就在附近，據說大家都會跑來這裡使用游泳池。

為了打造室內泳池而從山丘挖掘出來的大量石材全部都是科茲窩石，直接拿來當庭院的圍籬再次運用。像莊園大宅之類的大型宅邸，直接用於居住空間會過大，因此常會規劃成分區的公寓住宅來經營，或是打造成飯店、餐廳等，有著形形色色的運作方式，也有人會採行這個家的做法，對外開放使用以對當地有所貢獻。

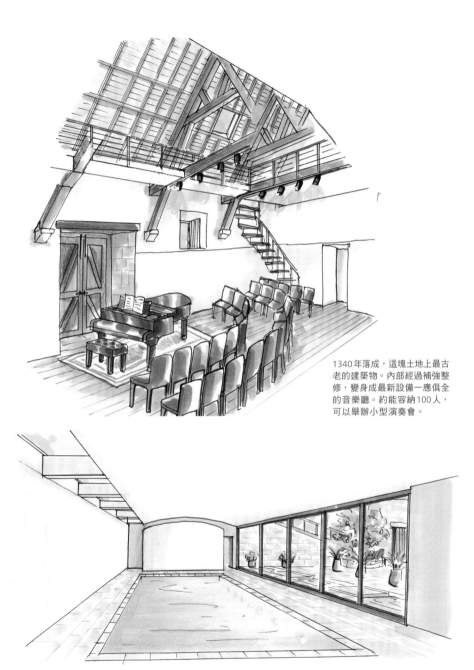

1340年落成，這塊土地上最古老的建築物。內部經過補強整修，變身成最新設備一應俱全的音樂廳。約能容納100人，可以舉辦小型演奏會。

挖掉山丘斜面，打造成游泳池。泳池長25公尺，更衣室、淋浴間樣樣齊全，會租借給在地民眾。

episode

15

英國人各類生活風格的居住型態

學生族的共享住宅

在有大學的城市，學生住宿占去了住宅需求的絕大部分。在以大學為核心的地區，許多古老建築都會拿來活用，當成學生的住所。諸如牛津大學（1167 年創設）、劍橋大學（1209 年創設）這類歷史悠久且成績亮麗的大學，都是隨著當地城市一路發展至今。

我請海瑟（P63）的女兒安娜帶我參觀學生宿舍。她是威爾斯南部卡地夫大學的二年級生。卡地夫大學創設於 1883 年，集合了來自全球各地約 3 萬名的學生。在學校周邊有著密集的排屋，原本是勞動族群居住於此，如今大部分則都當成學生宿舍使用。

安娜就居住在這種排屋裡，這裡是成員皆為女學生的共享住宅。學生族的宿舍，據說是從大學推薦的候選清單中選出來的。

基本上租約可以「年」為單位。安娜在一年級的時候，也曾住過大學旁的公寓。由於她明年將會在不同校區上課，因此預計搬至別間宿舍。眾人在共用的客廳裡聚會，一起觀看運動賽事的熱鬧景況，實在相當歡樂。

安娜的共享住宅

原本曾是勞動階級居住的小規模排屋。在威爾斯，整體皆會看見這類相對質樸的排屋街容。從外觀分不出是一般住宅還是宿舍。

安娜的學生宿舍

竟工：　　　1875年
建築樣式：維多利亞樣式
住家型態：排屋
地點：　　　卡地夫（威爾斯）
家庭成員：學生6名，共享住宅
租屋時期：2018年
租屋原因：學生宿舍
庭院：　　　有後院空間，但沒有植栽
初次造訪：2019年

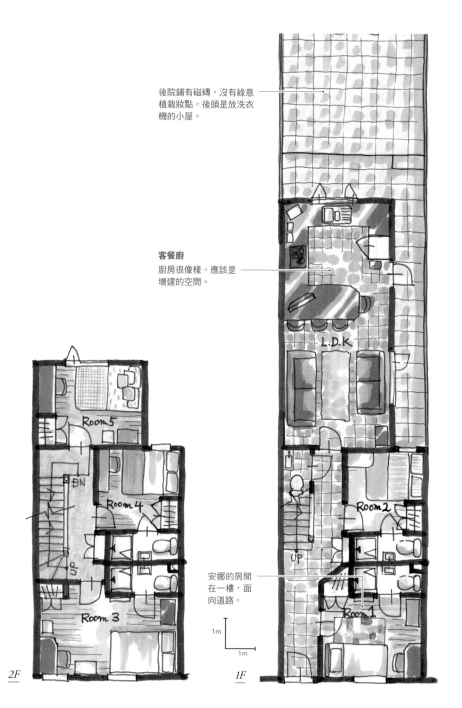

後院鋪有磁磚，沒有綠意植栽妝點。後頭是放洗衣機的小屋。

客餐廚
廚房很像樣。應該是增建的空間。

L.D.K

Room5

DN

Room4

Room2

UP

UP

Room3

Room1

安娜的房間在一樓，面向道路。

1m

1m

2F

1F

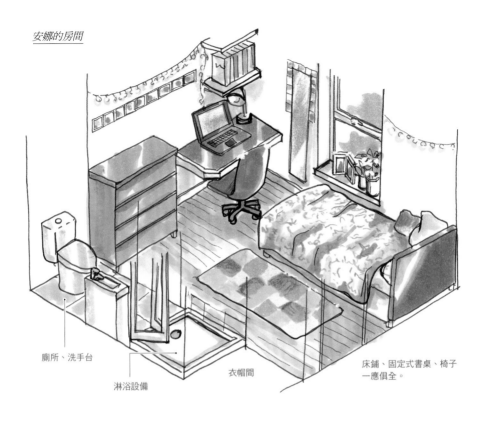

安娜的房間

廁所、洗手台

淋浴設備

衣帽間

床鋪、固定式書桌、椅子
一應俱全。

女大生的
共享住宅生活

6個女生各自擁有一間房間，裡面備有
完善的淋浴設備和廁所。一樓則設有客
廳、餐廳及廚房，大家都能自由使用。
成員的年級和學系都不一樣，會按各學
系的狀況等，以1年或2年為單位逐漸
更換成員。女大生一同吵吵鬧鬧，似乎
過著很歡樂的共享住宅生活。

房間5、6共用
淋浴間。

這是最寬敞的
房間，但天花
板傾斜，靠道
路那一側較為
低矮。

天窗

閣樓房間

開放參觀的
名人住家格局

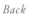

Back

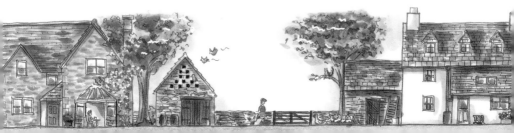

開放參觀的名人住家格局

〈木星〉作曲家
霍爾斯特的家

霍爾斯特出生地博物館
（Holst Birthplace Museum）
4 Clarence Road Cheltenham GL52 2AY

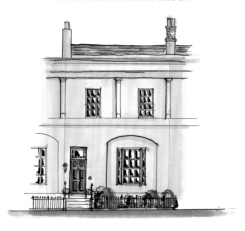

從這一篇起，我想介紹一些我所推薦，能夠「窺見生活」的名人住家地點。

以管弦樂組曲《行星》的第四樂章〈木星〉為人所熟知的著名音樂家，古斯塔夫・霍爾斯特（Gustav Holst，1874～1934）所出生的家，如今仍保留於撒騰罕。撒騰罕因適合養生而獲得發展，在這個美麗的城市可以看到許多攝政樣式的住家。霍爾斯特出生的家是建於1832年的排屋，同樣也融於這片街景當中。

他生在一個音樂家庭，父親是音樂老師、母親是鋼琴家；一直到1882年為止，他的童年都是在這個家中度過。在此處可以一窺當時中產階級的生活情形。

160

維多利亞時代後期的
生活樣貌

在這裡可以看到18世紀至19世紀典型的排屋格局，室內裝潢和擺設都以霍爾斯特居住時的維多利亞時代物件來重現。

後院
與其說是庭院，不如說是幫傭的工作場所。也有幫傭的出入口。

洗衣等的洗滌地點。

一樓現在為展示空間，擺放著霍爾斯特使用過的鋼琴。室內牆面是其好友威廉·莫里斯時期的物品。

閣樓　**幫傭的寢室**

霍爾斯特出生的房間。1870年代的室內裝潢。

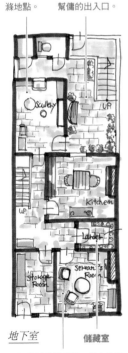

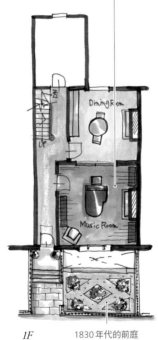

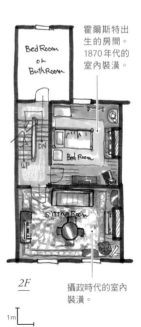

地下室　　　**儲藏室**

這是幫傭的房間，但在白天亦是女主人用來下達指令的房間。

2F

攝政時代的室內裝潢。

1m
1m

1F　　1830年代的前庭

episode

O2

開放參觀的名人住家格局

《彼得兔》作者的家
「丘頂」

丘頂

（Hill Top）
Near Sawrey, Ambleside LA22 0LF

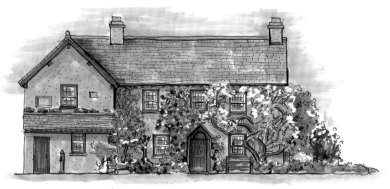

Hill top →

繪本《彼得兔》作者碧雅翠絲・波特（Beatrix Potter，1866～1943）在1905年買下並實際住過的家，位於湖區的近薩里村。湖區座落在英格蘭西北部，風景如詩如畫，是廣受歡迎的避暑與觀光勝地。從這整個村子，都能透過五感體會到《彼得兔》的世界觀。

「丘頂」建於1640年，是一棟頗具歷史的小屋。背面附設樓梯的地方是在1750年增建。小屋對外開放參觀，供人沉浸於其中的世界。相鄰的左側部分是於1906年增建，目前有民眾住在裡頭。

162

從生活中
尋覓繪本場景

人稱「丘頂」的這間住家和庭院，有著許多《彼得兔》繪本場景的原型，將波特小姐的世界完整保留了下來。

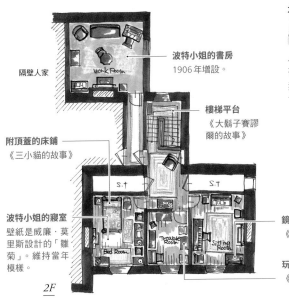

波特小姐的書房
1906 年增設。

隔壁人家

樓梯平台
《大鬍子賽謬爾的故事》

附頂蓋的床鋪
《三小貓的故事》

波特小姐的寢室
壁紙是威廉·莫里斯設計的「雛菊」。維持當年模樣。

鏡子
《三小貓的故事》

玩偶房
《兩隻壞老鼠的故事》

2F

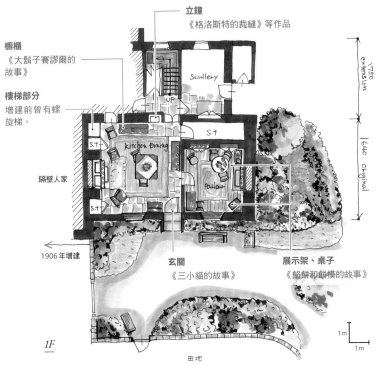

立鐘
《格洛斯特的裁縫》等作品

櫥櫃
《大鬍子賽謬爾的故事》

樓梯部分
增建前曾有螺旋梯。

隔壁人家

1906 年增建

玄關
《三小貓的故事》

展示架、桌子
《餡餅和餅模的故事》

1F

田地

開放參觀的名人住家格局

夏洛克‧福爾摩斯的家

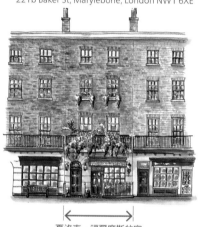

夏洛克‧福爾摩斯博物館

（The Sherlock Holmes Museum）

221b Baker St, Marylebone, London NW1 6XE

夏洛克‧福爾摩斯的家

推理小說《夏洛克‧福爾摩斯》主角的住處就位於倫敦。福爾摩斯是虛構的人物，但因為太受歡迎，其博物館便按原作中的設定設在貝克街上。由於地理位置極佳，就在地鐵站旁，來自全球的觀光客每天都將該處擠得水洩不通。

福爾摩斯曾於1881年至1904年間，與朋友華生博士住在「貝克街221b室」租屋居住。建築物落成於1815年，在1860年至1934年間也曾實際登記為出租房屋，讓人不禁想像福爾摩斯就住在裡面。

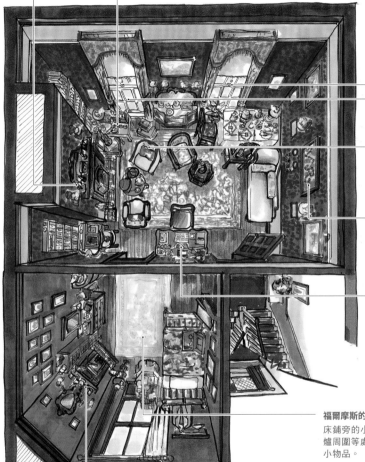

**壁爐上方
艾琳·艾德勒的照片**
〈波希米亞醜聞〉

福爾摩斯的桌上擺放著他個人興趣的化學實驗道具,以及史特拉第瓦里小提琴。

面向道路的2扇窗戶,在小說中也有出現。

福爾摩斯所坐的椅子
福爾摩斯在窗旁的專屬位置。

福爾摩斯開槍留下的痕跡
〈墨氏家族的成人禮〉

華生的桌子
上面放有報紙和書籍。也可看到裝著醫療用品的手提包。

福爾摩斯的臥室
床鋪旁的小几放著水瓶,壁爐周圍等處都擺滿了細緻的小物品。

2F

波斯拖鞋
那雙鞋尖塞有菸草的拖鞋,就放在壁爐上方。

精心挑選的古董物品充滿魅力

如同故事描述,從一樓爬上17階樓梯後,就會抵達福爾摩斯位於二樓的書房兼客廳。福爾摩斯大放異彩的維多利亞時代的室內裝潢和小物件,全數細膩重現。

<div style="text-align:center">

開放參觀的名人住家格局

建築師麥金塔的家

</div>

<div style="text-align:center">

麥金塔之家

（The Mackintosh House）
Dumfries Campus University of Glasgow Rutherford / McCowan Building Crichton
University Campus Dumfries DG1 4ZL Scotland

</div>

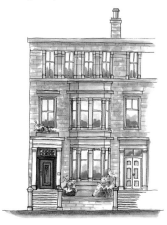

來自蘇格蘭格拉斯哥的建築師查爾斯・雷尼・麥金塔（Charles Rennie Mackintosh，1868～1928）從1906年至1914年所居住的「麥金塔之家」，已在格拉斯哥大學內重新建構，可供參觀。原始的排屋現已不復存在，但選在距離原址僅100公尺的地方重新建造。據說地點、方位、光線入射的狀態等，都盡可能接近原本的狀態。

建築物內使用了跟原址房屋相同的備品，因此一進到室內，便能完完全全沉浸在麥金塔的世界之中。

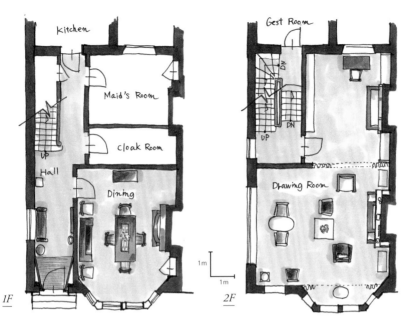

一樓的走廊與餐廳、二樓的接待室、三樓的寢室皆經典重現,可供參觀。

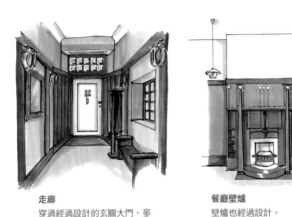

走廊
穿過經過設計的玄關大門,麥
金塔的世界就此展開。

餐廳壁爐
壁爐也經過設計。

**「Argyle High Back
Chair」**
餐廳使用麥金塔著名
的椅子。

盡情感受麥金塔的設計

麥金塔曾經居住在跟隔壁人家格局相同的典型排屋之中。正因格局相同,也
才能嘗試只靠室內裝潢展現出個人的獨創性。麥金塔之家從裝潢到家具、照
明、日用織品,一併使用他與太太的設計,這裡是能體會到設計的可能性的
一個地方。

episode

05

開放參觀的名人住家格局

《唐頓莊園》取景地
海克利爾城堡

海克利爾城堡

（Highclere Castle）
Highclere Park, Highclere, Newbury RG20 9RN

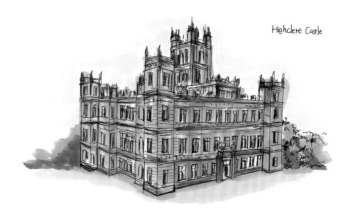

Highclere Castle

英國熱門影集《唐頓莊園》深深吸引了全世界的大批粉絲。

2010年起共拍攝6季影集，在日本等海外地區也有播出。這部影集作品描繪出1912年至1925年，某個地方貴族家庭與傭人的日常生活，在2019年更推出了電影。成為故事舞台的鄉間莊園是實際存在的「海克利爾城堡」，如今仍由卡納文伯爵家族持有並居住於其中。影集使用了一樓和二樓的部分空間，如今也以預約制方式對外開放。

看過這部戲劇，了解當時空間的運用方式後，便能清楚理解各個房間的功能，以及居住者的生活動線。

168

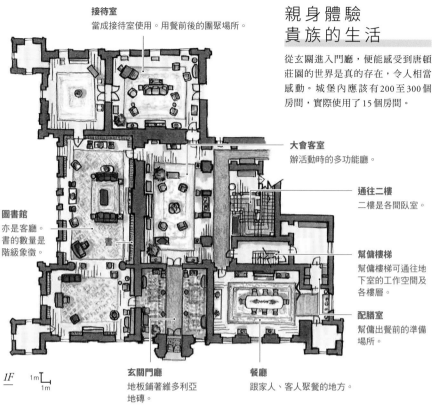

接待室
當成接待室使用。用餐前後的團聚場所。

大會客室
辦活動時的多功能廳。

通往二樓
二樓是各間臥室。

幫傭樓梯
幫傭樓梯可通往地下室的工作空間及各樓層。

配膳室
幫傭出餐前的準備場所。

圖書館
亦是客廳。書的數量是階級象徵。

書

1F　1m⌐
　　　　1m

玄關門廳
地板鋪著維多利亞地磚。

餐廳
跟家人、客人聚餐的地方。

親身體驗貴族的生活

從玄關進入門廳，便能感受到唐頓莊園的世界是真的存在，令人相當感動。城堡內應該有200至300個房間，實際使用了15個房間。

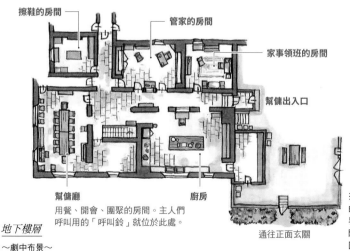

擦鞋的房間

管家的房間

家事領班的房間

幫傭出入口

地下樓層

〜劇中布景〜

幫傭廳
用餐、開會、團聚的房間。主人們呼叫用的「呼叫鈴」就位於此處。

廚房

通往正面玄關

※海克利爾城堡實際的地下樓層跟劇中世界並不相同。該處實際上是展示空間，此圖則呈現劇中安排。

《小氣財神》
小說家的家

因作品《小氣財神》而聲名遠播的小說家查爾斯‧狄更斯（Charles Dickens，1812～1870），在1837～1839年曾經居住過的排屋。建於1805年，重現了居住當時的生活風格。地點位於倫敦市區，便於造訪。

狄更斯博物館

（Charles Dickens Museum）
48-49 Doughty St, Holborn, London

莎士比亞故居

留下了《哈姆雷特》、《羅蜜歐與茱莉葉》等多部傑作，劇作家威廉‧莎士比亞（William Shakespeare，1564～1616）的出生地。亞芳河畔的史特拉福留有大量15～16世紀的半木結構建築，莎翁故居就位於市區，附設博物館，成了觀光景點。

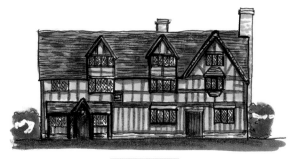

莎士比亞故居

（Shakespeare's Birthplace）
Henley St, Stratford-upon-Avon CV37 6QW

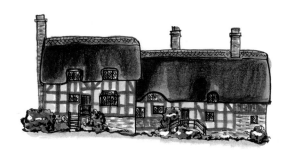

建造於1463年，莎士比亞妻子的老家。可以看到茅草屋頂的都鐸式房屋。家具也一併重現，可供了解當時的生活情形。從莎士比亞故居徒步約需30分鐘，但有著遠離市區喧囂的優點。

安妮‧海瑟威之家

（Anne Hathaway's Cottage）
Cottage Ln, Shottery, Stratford-upon-Avon CV37 9HH

威廉·莫里斯的別墅

這裡正是威廉·莫里斯從1871年至1896年逝世為止所借用的別墅「柯姆史考特莊園」。此處鄰近牛津附近的泰晤士河源頭，自然豐沛且景色優美。雖然夏季時每週僅2天開放參觀，但在與莫里斯有所淵源的眾多地點裡，我個人覺得這裡是最能感受到莫里斯精神的地方。他會在此處孕育出大量的著名設計，想來也很合理。莫里斯的墓地也位於附近，至今仍長眠於此。

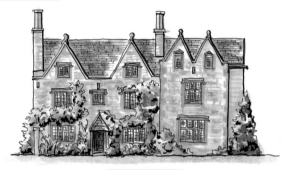

柯姆史考特莊園
（Kelmscott Manor）
Kelmscott, Lechlade GL7 3HJ

column

「倫敦建築開放日」

「倫敦建築開放日」（Open House London）是於每年9月20日左右舉辦，僅限週末兩天的活動，倫敦市區約有800間建築物會免費對外開放。它的魅力在於，可以進到許多平時禁止進入的建築物內參觀。從個人住宅到著名建築物、設施等，不問新舊，平常無從入內參觀的魅力建築物皆會對外開放。許多個人宅邸的主人都是建築師或設計師，在他們的導覽下參觀他們的自宅和辦公室，顯得意義非凡。有些著名建築物必須事先預約，但大部分都能當天參觀。

可透過網路購買導覽手冊，事前確認想去的地方。近來的新做法是下載手機應用程式，就可以讓建築物顯示在地圖上，非常方便。

英國住宅
Q
&
A

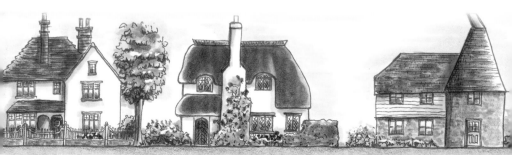

Back

英國住宅　Q & A

英國住家不在意方位？

後院

1棟

住家

前庭
若腹地夠大就會有
前庭，但都市地區
經常都沒有。

進入20世紀後，郊外雙拼
住宅的單一區塊。房屋面
向道路而建。由同一建設
公司同時建造，基本上採
成屋銷售。

英國跟日本住家的差異點，在於房屋在腹地上的配置方式。

在日本，房屋會盡可能靠向腹地的北側，以求在南側安排寬闊明亮的庭院。接著就可以劃分出面向南方的主要空間。在英國則是不論方位，皆將房屋建造在靠道路的那一側，房屋的後面則是庭院。也就是說，道路側位於南邊的住家，庭院就會配置在北邊。

而由於隔壁人家也以同樣的方式興建，因此隔壁建築物的陰影就不會落入自家庭院；庭院彼此接壤，鄰近住家亦不會進到視野之中。跟近旁庭院「借景」的綠意風光，即使面北也會有舒適的明亮感。

O2

英國住宅 Q & A

隨時都做好
迎接客人的萬全準備？

我借住的房間。附有露台，比孩子們的房間還要大。

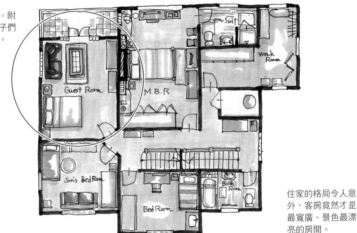

住家的格局令人意外，客房竟然才是最寬廣、景色最漂亮的房間。

不論何種住家，都會備有客房。而許多家庭都會將床鋪整理得整整齊齊，以便隨時有人造訪都能入住。英國人會為了偶爾到來的客人，而將比家人平時使用還要好的房間空下來當成客房，讓我感到相當驚訝。如果沒有多的房間則會放置沙發床，做相應的安排。

此外，許多家庭都會擁有另一個冷凍庫，不同於一般使用的冷凍冷藏庫。他們似乎會在當中常備存糧，我問英國人時，他們回答：「這是為了隨時都能接待客人所準備的。英國人都是這樣回答客。」英國人似乎非常好客喔。

英國住宅 Q & A

客餐廚一室的格局
不受歡迎？

各類型的格局範例統計（將第3章的格局加以分類）

6間
刊載頁面：
P92/P96/
P100/P111/
P121

4間
刊載頁面：
P73/P78/
P128/
P131

9間
刊載頁面：
P69/P71/P84/
P89/P104/
P108/P114/
P122/P135/
P148

3間
刊載頁面：
P64/P75/P118
正確而言是DK＋
家庭空間

K⋯廚房 D⋯餐廳
L⋯客廳（Lounge, Parlor, Sitting Room, Drawing Room 等）

近年來在日本，將客廳、餐廳、廚房納入同一空間的客餐廚（LDK）格局是主流，方便家人交流的開放式空間廣受歡迎。

但在英國卻很少看到客餐廚一室的格局。LDK＋L意指已有客餐廚，同時還有另一間客廳。開放式格局近來在英國也很熱門，但卻會有跟廚房劃分開的客廳。

就如同英國人會將LDK的L部分稱為家庭空間，這似乎是想跟用來招待客人的地點做出區隔。

另外客廳扮演休閒空間的功能也很重要，這裡是能脫離日常而受到喜愛的空間。

Q & A

04

英國住宅 Q & A

真的有
只在週日才使用的房間嗎？

家人平時都會在各自偏好的時間，到廚房附設的吧台桌上用餐。

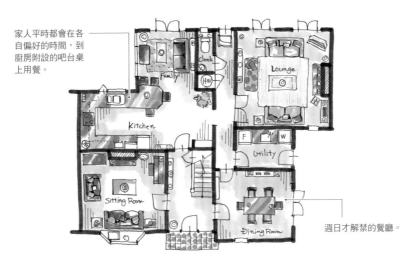

週日才解禁的餐廳。

在英國，每個家庭的成員平日出門上班、回家的時間也都不太一樣，有越來越多家庭會選擇在廚房附設的吧台或用餐空間各自用餐。不過，全家到齊的週日則很特別。在這特別的一天，便會運用到平時不使用的餐廳。

英國人習慣在週日的白天闔家享用稱為「週日烤肉」（Sunday Roast）或是「週日午餐」（Sunday Lunch）的傳統餐點。這樣每週一次的特別時光，就應該在異於平時的地點享受。包含居住空間在內，英國人相當擅長享受日常。

英國住宅　Q & A
如何收納物品？

寢室的收納範例

新居附設的衣櫥

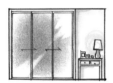

常是鏡面拉門

後來打造的收納空間

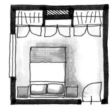

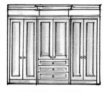

按空間量身訂做的
系統家具

收納在家具內部

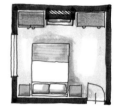

具有高度擺設性質

從前的住家沒有收納空間。

許許多多居住在古老房屋的英國人，都是怎麼收納物品的呢？有些住家會像過去那樣，擺放家具來加以因應；近來則很常見施作系統家具的住家。壁爐旁的內凹空間，正是最適合變身成收納空間的位置。近年興建的房屋漸漸會從一開始就在屋內規劃收納空間。要收納大型物品，則會運用閣樓房間或車庫。尤其車庫經常虛有其名，通常不會停放車輛，而會改造成房間、收納空間，或作其他用途。

Q & A
06

英國住宅 Q & A
英國對不動產的看法
跟日本不同？

住家評價要點

建築物

①落成年份：各時代的受歡迎程度

②房屋大小

③屋況劣化程度：是否有在維護？

④做了多少增建與改建？

⑤附屬物件的功能

⑥格局：翻修成較流行的風格，評
價會很不錯。如餐廚房、開放式
格局等

⑦有無電力、中央暖氣

⑧其他：是否為雙層玻璃等

⑨收納空間

選址

①需求、地點條件

②地段、區域

首先，英國對「屋齡」的看法就跟日本不一樣。日本會以新舊來評斷一間房子，英國則會以落成年份受歡迎的程度來加以評價，不會單從新、舊來下定論。

不過，就算建築物落成於魅力十足的年代，假如沒有好好維護，評價也會變差。因此，踏實地維護是獲得高分的關鍵。很有趣的是第⑤點，對於附屬物件功能的評價。據說從廚房系統、壁爐、水龍頭以至於把手，都可以是評分標準。古董家具和陶器在英國很受歡迎，對住家的價值評斷，感覺也跟古董相當類似。

英國住宅 Q & A

人們如何守護街容？

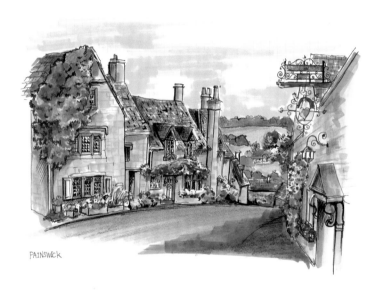

PAINSWICK

在英國，主要會透過法規來守護街容，並保存具有歷史價值的房屋。包括對住家有所規範的「受保護建築」（Listed Building），以及對於地區有所規範的「保護區」（Conservation Area）。

「受保護建築」的對象是認定其具有歷史價值的建築物等，由國家予以認證。「保護區」則會指定住家所應面向的道路，藉以守護街容。這兩項法規都禁止任意變動建築外觀，必須先取得公家機關的許可。人們以住在這類房屋中為傲，會盡力維護住家的美觀。

Q & A

08

英國住宅　Q & A

該如何取得古老建材？

在古董熱潮盛行的英國，存在著用古老建材打造的房屋。這稱之為「再造」（Reclamation），一般除了會從拆毀的住家等處回收石造屋頂的材料，以及磚頭、石塊、煙囪等外部結構材，也會重新利用室內的地板材料、磁磚與壁爐等。英國有許多人都居住於歷史老屋中，亦有不少人為了翻修住家等而在尋找相同年代的建材，因此有其市場需求。尤其被列為受保護建築（P180）的房屋，按規定應盡可能使用接近原始狀態的材料來進行修補。因此，在一棟建築中無法繼續使用的建材，仍然能在其他房屋上發揮功用，持續循環。

作者介紹

山田佳世子[Yamada Kayoko]

甲南女子大學文學院英美文學系畢業。以居住環境福祉協調者的身分參與住宅改造，因而邂逅建築。之後自Machida Hiroko Interior Coordinator Academy畢業，在專營進口住宅（以進口建材打造住宅）的工務店累積設計規劃的相關經驗，並取得二級建築師執照。目前是獨立接案的住宅設計規劃師，定期造訪英國住宅已成為其畢生職志。中文譯作有《圖解英國住宅》（楓樹林出版社）。

Instagram: kayoko.y0909

參考文獻

《イングランドの民家》（R.W. Brunskill著　片野博譯，井上書院，1985.11）

《イギリスの住宅デザインとハウスプラン》（特定非營利活動法人　住宅生產性研究會著，特定非營利活動法人　住宅生產性研究會，2002）

《イギリスの郊外住宅》（片木篤著，SUMAI Library Publishing Company，1987.12）

《英国住宅に魅せられて》（小尾光一著，株式會社RSVP バトラーズ，2015.6）

《西洋住宅史》（後藤久著，株式會社彰國社，2005.9）

《イギリスの歷史》（指昭博著，河出書房新社，2002）

《繪でみるイギリスの住まい》（Potter, Margaret／Potter, Alexander著，相模書房，1984.2）

《VILLAGE BUILDIGS OF BRITAIN》（Matthew Rice著，Little, Brown and Company，1991）

《ENGLISH CANALS EXPLAINED》（STAN YORKE著，COUNTRY SIDE BOOKS，2003）

《GEORGIAN & REGENCY HOUSES EXPLAINED》（Trevor Yorke著，COUNTRY SIDE BOOKS，2007）

《BRITISH ARCHITECTURAL STYLES》（Trevor Yorke著，COUNTRY SIDE BOOKS，2008）

《TUDOR HOUSES EXPLAINED》（Trevor Yorke著，COUNTRY SIDE BOOKS，2009）

《TIMBER FRAMED BUILDINGS EXPLAINED》（Trevor Yorke著，COUNTRY SIDE BOOKS，2010）

《VICTORIAN GOTHIC HOUSES STYLES》（Trevor Yorke著，COUNTRY SIDE BOOKS，2012）

《THE VICTORIAN HOUSE EXPLAINED》（Trevor Yorke著，COUNTRY SIDE BOOKS，2005）

《EDWARDIAN HOUSE》（Trevor Yorke著，COUNTRY SIDE BOOKS，2013）

《ARTS & CRAFTS HOUSE STYLES》（Trevor Yorke著，COUNTRY SIDE BOOKS，2011）

《The 1930's HOUSE EXPLAINED》（Trevor Yorke著，COUNTRY SIDE BOOKS，2006）

《1940s & 1950s HOUSE EXPLAINED》（Trevor Yorke著，COUNTRY SIDE BOOKS，2010）

《PREFAB HOMES》（Elisabeth Blanchet著，Shire Publications，2014）

Special thanks

Heather Hatber

Megumi Barnett

後記

在調查一般住家的時候，我真的獲得了許多英國家庭的大力協助。此處所沒能介紹的住家，在我心中仍然成為了非常重要的紀錄。剛展開旅程的時候，我只是基於單純的好奇心，並沒有付梓出版的念頭。對從事建築工作的我而言，記錄格局就像習慣，是一種記憶的手段。不知道從什麼時候開始，我將自己畫的格局素描贈送給造訪過的家庭，得知對方相當喜歡，於是這就成為了我的謝禮。對住家充滿感情的英國人，似乎為此感到非常開心。

對住家借宿叨擾的方式相當多樣，有時一住就是好幾天，有時只喝了杯茶，有時只一起享用晚餐。就算已經講好「請讓我看一

看你們家」，我的做法是包括私人房間也會全部參觀並畫下來，照理說一般人應該都會有點不太愉快，但幾乎所有人都願意提供協助，爽快地帶著我欣賞房間。不少人都是帶著驕傲為我導覽家中，可以感受到他們對住家的那份愛。

雖然後來我是經過一層層的介紹，才得以造訪許多住家，但若沒有南英格蘭的海瑟、北英格蘭的 Megumi 小姐提供協助，我應該沒辦法造訪這麼多的住家。我想藉此機會致上謝意。

另外，本書的調查工作是我一邊往來日本和英國，耗費了 7 年歲月所得，但若沒有日本、英國兩邊許多人的加油和鼓勵，我

便不可能完成。真的非常謝謝大家。希望這本書能在往後影響更多居住者，讓房屋不再只是住過就換，而能如同英國人跟住家的關係那般，逐漸孕育出能夠傳承居住的家。期望在 100 年後，日本將會洋溢著充滿故事的住家。

山田佳世子

國家圖書館出版品預行編目資料

英國住宅設計手帖：風格演變×格局規劃×生活型態，
　完整掌握英倫宅魅力！／山田佳世子著；蕭辰倢譯. --
　初版. --臺北市：臺灣東販股份有限公司, 2021. 05
　184面；14.8×21公分
　ISBN 978-986-511-764-1（平裝）

　1.房屋建築 2.室內設計 3.居住風俗

928.41　　　　　　　　　　　　　　　110004749

NIHON DEMO DEKIRU EIKOKU NO MADORI
© KAYOKO YAMADA 2020
Originally published in Japan in 2020 by X-Knowledge Co., Ltd.
Chinese (in complex character only) translation rights arranged with
X-Knowledge Co., Ltd. TOKYO,
through TOHAN CORPORATION , TOKYO.

英國住宅設計手帖
風格演變 × 格局規劃 × 生活型態，
完整掌握英倫宅魅力！

2021年5月1日初版第一刷發行
2022年5月1日初版第二刷發行

著　　　者　山田佳世子
譯　　　者　蕭辰倢
副 主 編　陳正芳
美術設計　黃瀞瑢
發 行 人　南部裕
發 行 所　台灣東販股份有限公司
　　　　　　　＜地址＞台北市南京東路4段130號2F-1
　　　　　　　＜電話＞（02）2577-8878
　　　　　　　＜傳真＞（02）2577-8896
　　　　　　　＜網址＞http://www.tohan.com.tw
郵撥帳號　1405049-4
法律顧問　蕭雄淋律師
總 經 銷　聯合發行股份有限公司
　　　　　　　＜電話＞（02）2917-8022